베르메르

온화한 빛의 화가

마로니에북스

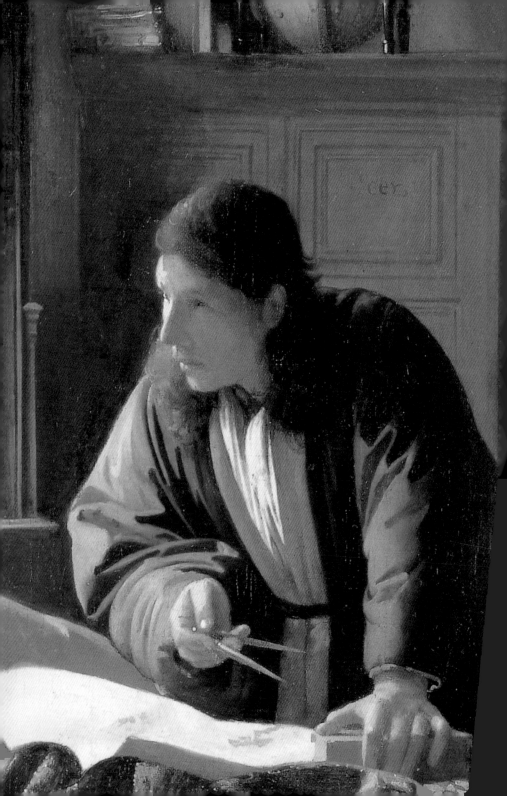

베르메르

온화한 빛의 화가

스테파노 추피 지음 박나래 옮김

마로니에북스

차례

1632-1656

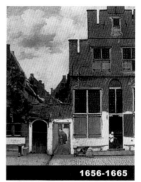

1656-1665

■ 이 책을 보기 전에

이 시리즈는 각 예술가들의 삶과 작품을 당대의 문화·사회·정치적 맥락에서 조명하고자 한 것이다. 독자의 이해를 돕기 위해, 본 책은 측면의 색 띠를 이용했다. 색 띠는 노란색, 하늘색, 분홍색의 세 영역으로 구분되어 있다. 노란색은 예술가의 삶과 작품을, 하늘색은 역사·문화적 배경을, 분홍색은 주요 작품 분석을 가리킨다. 각 이야기는 특정 주제에 초점을 맞춰 전개했으며, 여기에 간략한 소개글, 몇 개의 도판을 설명과 함께 실었다. 찾아보기 부분에도 도판을 첨가했으며, 예술 작품과 관련한 주요 인물 및 장소에 대한 배경 지식을 더했다.

◀ 2쪽, **베르메르, 〈지리학자〉,** 1668년, 부분, 프랑크푸르트 암 마인, 국립 미술연구소.

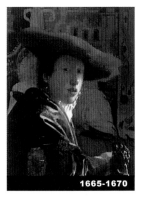

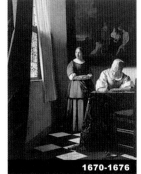

1665-1670

1670-1676

찾아보기

1632-1656

베르메르, 〈디아나와 님프들〉, 1655년경, 헤이그, 마우리츠호이스 미술관

여관 주인에서 '거장' 까지

네덜란드의 심장, 델프트

로테르담과 레노를 거쳐 조이데르해(海)까지 이어지는 헤이그 대운하에서 몇 킬로미터 밖에 떨어져 있지 않은 델프트는 네덜란드연합주에서 가장 번성했던 도시 중 하나이다. 오늘날 마치 '죽은 도시' 같은 인상을 줄 만큼 고요한 분위기의 델프트에서 제조업과 상업이 번성했던 생동감 넘치는 분위기를 상상해내기란 쉽지 않다. 손상되지 않은 채 고스란히 남아 있는 성벽 주변으로 줄지어 선 맥주 가게들과 쉴 새 없이 돌아가던 베틀, 무엇보다 가마에서 구워져 전 유럽으로 수출되던 최고급의 도자기들은 델프트 경제 번영의 원동력이었다. 부르주아 계급이 이룩한 경제적 성장 덕분에 타국 상인들에게 모범이 되었던 델프트는 미술 작품의 거래 체계 또한 잘 갖춰져 있었다. 국가 독립의 상징적 도시이기도 한 델프트는 '침묵공(沈默公)'이라고 불렸던 부왕 빌렘이 사랑하는 본거지였다. 빌렘은 이곳에서 스페인의 침략에 맞서 주권을 지키기 위해 투쟁하였다. 1559년에 발발한 길고 지루한 전쟁 중에 빌렘은 암살을 당했고(1584년 델프트의 자택인 프린센호프에서 자객에게 살해당함), 전쟁은 네덜란드연합주의 압승으로 끝났다. 종전 후 델프트는 네덜란드의 심장부가 되었다.

▼ '처녀들 가운데의 동정녀 마리아' 의 마에스트로, 〈처녀들 가운데의 동정녀 마리아〉, 1490년, 암스테르담, 국립 미술관. 1400년대에 델프트에 활동했던 화가의 이름은 이 작품의 이름과 함께 전해진다. 그만큼 이 주제의 강자였던 화가는 섬세함과 우아함의 거장으로서, 시적이며 고요한 내면세계를 표현하는 플랑드르 화풍에 따라 그림을 그렸다. 감성적인 분위기의 화폭은 당시 도시의 예술적 면모를 잘 드러낸다.

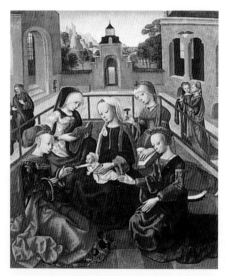

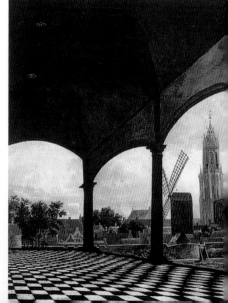

◀ 베르메르, 〈미소 짓는 소녀와 군인〉, 1655~1660년, 부분, 뉴욕, 프릭 컬렉션.
베르메르는 늘 정밀한 묘사를 추구하였고, 또 실제로 그것에 강한 화가였다. 네덜란드의 지형을 묘사한 이 환상적인 지도 견본은 서양을 높은 위치에 두었던 당시의 관행에 따르고 있다.

▶ 헤리트 호우크헤이스트, 〈신교회 안의 빌렘 기념비〉, 1651년, 헤이그, 마우리츠호이스 미술관.

▼ 다니엘 보스마르, 〈베두타 풍경〉, 1665년, 델프트, 프린센호프 미술관.
사실적 기교로 표현된 이 놀라운 작품은 도시에 존재했던 탑들과 기념비들, 그리고 풍차의 매혹적인 특징들을 암시적인 방식을 통해 잘 나타내고 있다.

▼ 안토니스 모르, 〈침묵공 빌렘의 초상〉, 1555년, 카셀 미술관.
네덜란드 최고의 초상화가인 안토니스는 총명하고 기운찬 필치로 네덜란드 왕자의 맹렬함을 나타내었다.

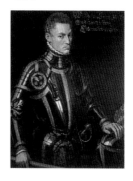

하나의 묘지, 두 개의 탑, 여러 개의 풍차

델프트는 견고한 성벽들과 운하들이 존재하는, 고대의 네덜란드의 아름다운 모습을 간직한 관광지였고, 헨드리크 데 케이세르가 건설한 침묵공 빌렘의 묘지는 17세기에 일부러 이곳을 방문하기 위해 델프트로 여행 오는 사람들이 있을 정도였다. 잘 정돈된 집들과 풍차들이 만들어내는 친근하고 평온한 도시의 배경은 쭉 뻗은 교량, 매력적인 건축물, 중앙의 널따란 광장과 대조를 이루었다. 전체적으로 바로크 양식을 띠는 도시의 전경을 인상적으로 만드는 것은 고딕 양식으로 지어진 두 교회의 첨탑이었다. 두 교회 모두 고딕 양식으로 지어졌으며, 간단히 '구교회'와 '신교회'라고 불린다.

'날아다니는 여우' 와 '메헬렌'

▲ 베르메르의 아버지가 인수한 '메헬렌' 여관은 델프트의 중심부에 위치해 있었는데, 그 외관이 담긴 이 판화는 1710년부터 전해 내려오고 있다. 베르메르의 가족은 여관에 붙어 있는 집에 거주하였다.

상업도시인 델프트는 시장들이 위치한 광장을 중심으로 현대적인 모습으로 정비되었고, 침묵공 빌렘을 추억하기 위해 델프트를 방문하는 여행객들을 위해 빠른 속도로 관광지의 모습을 갖추어 나갔는데, 이 과정에서 꽤 좋은 수익 수단으로 수많은 여관들이 생겨나게 되었다. 베르메르의 아버지인 레이니르 얀스존은 원래 방적공 조합에 가입되어 있었으나, 1630년 자신의 인생에 변화를 주기로 결정한다. 델프트의 중앙 광장 근처를 흐르는 볼데르스흐라흐트 운하 위에 위치한 여관을 임대해 '날아다니는 여우' 라는 이름을 붙인다('날아다니는 여우' 는 레이니르의 애칭이다). 여관 사업은 성공적이었다. 여관에서 미술 작품의 경매와 판매를 하고 싶어 했던 레이니르는 1631년에 드디어 화상 조합인 성 루가 길드에 등록할 수 있었다. 10년 후, 그는 중앙 광장에 새로운 여관을 차렸다. 여관의 이름인 '메헬렌' 은 베르메르 일가의 본거지인 플랑드르의 도시 이름에서 따온 것이다.

▼ 얀 스텐, 〈카드놀이 하는 사람들〉, 1660년경, 개인 소장.
당시의 최신 유행을 보여주는 얀 스텐의 이 근사한 그림은 사람들이 모여서 떠들고 마시며 담배를 피우는 즐거운 공간을 생동감 있게 보여준다.

▲ 소(小)다비트 테니르스, 〈술을 마시는 노인〉, 1640년경, 치비치 미술관.
플랑드르와 네덜란드의 초상화가들은 여관에 묵는 단골 손님들을 유쾌한 모습으로 화폭에 담았다.

◀ 피테르 데 호흐, 〈전원의 여관〉, 1655년경, 암스테르담, 국립 미술관.
데 호흐는 미소가 머무는 일상의 모습을 따뜻한 필치로 표현했다.

▼ 베르메르, 〈포도주를 마시는 여인〉, 1662년경, 베를린, 국립 미술관, 회화 전시실.
베르메르 작품의 대부분은 부르주아 계급의 잘 정돈된 생활을 그린 것으로, 왁자지껄한 여행객들의 모임을 그린 작품은 아직 발견할 수 없다. 무엇보다 베르메르는 시선과 동작, 상황을 세심하게 관찰하여 표현했으며, 여관에 함께 살던 가족들의 모습에서 영감을 얻었다. 포도주 잔을 기울이는 평범한 동작에서도 여인의 섬세한 감정이 드러나 있다.

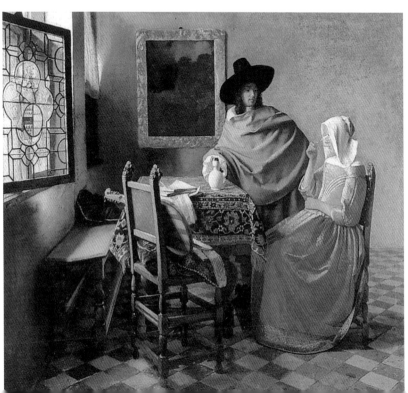

17세기 중반의 네덜란드 회화

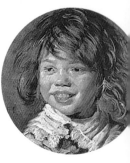

17세기 네덜란드 미술의 개화는 미술사에 있어 실로 놀랍고도 열광적인 현상이었다. 이전 시대의 특별한 뿌리 없이, 젊은 신생국가는 자신의 '소명'을 돌연히 드러냈다. '황금시대'를 살았던 네덜란드인은 다른 어떤 나라보다도 인구 대비 높은 비율의 회화를 생산했고 또 구입했다. 이 특징적인 현상은 다수 미술품의 사유화라는 결과를 낳았다. 많은 수의 회화 작품이 길드나 시민 단체로부터 주문을 받아 제작되었고, 전체적으로 따져봤을 때, 종교적인 회화의 수요는 많지 않았다(칼뱅교는 교회 개혁을 위해 교회에서 성화나 성상을 추방하고자 하였다). 당시 네덜란드에서 미술품의 소유는 부유하고 안락한 가정의 상징이었다. 따라서 17세기 네덜란드 회화의 주제와 양식은 가정의 실내장식 역할에 적합한 것이 대부분이었다. 일상적인 주제가 대다수였고, 풍경·초상·정물 등이 선호되었으며, 중간 크기의 캔버스 위에 그려졌다. 주문은 화상을 통해 자유롭게 할 수 있었다. 신화·우의·문학 주제의 그림은 드물긴 해도 지식인들로부터 종종 주문이 들어오곤 했는데, 이탈리아의 걸작들과 경쟁을 하기도 했다.

▲ 니콜라스 마스, 〈창가의 소녀〉, 1655년경, 암스테르담, 국립 미술관.
네덜란드 회화의 성장기에는 불완전한 인간의 내면이 시적으로 표현되었다.

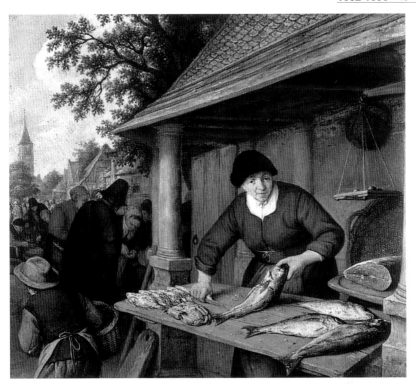

▲ 아드리안 반 오스타데, 〈생선장수 여인〉, 1672년, 암스테르담, 국립 미술관. 가장 많이 사랑을 받고 널리 퍼졌던 그림의 주제는 바로 일상의 모습을 표현한 것이었는데, 날카로운 관찰력이 중요시 되었고, 국가의 번영에 대한 만족과 기쁨이 토대가 되었다.

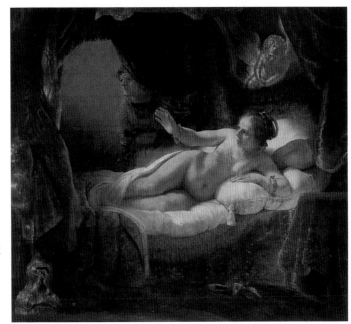

▶ 렘브란트, 〈다나에〉, 1636년 제작, 1654년 복원, 상트페테르부르크, 에르미타슈 미술관. 시대를 뛰어넘는 거장인 렘브란트는 의심할 여지없이 네덜란드의 가장 위대한 화가 중 한 명이다. 종종 비평가들조차 그의 경이로운 작품 세계에 대해 경의를 표한다.

카렐 파브리티위스와 델프트 화파

국가 전체를 아우르는 공통적인 예술 활동의 일관성에도 불구하고, 네덜란드의 도시들은 각자의 고유한 화풍을 특색 있게 발전시켜나갔다. 이는 델프트도 마찬가지였다. 베르메르가 델프트가 아닌 다른 도시에서 태어났다 하더라도 그는 천부적인 감각으로 자신만의 양식과 스타일로 성공했겠지만 말이다. 17세기, 델프트는 고유의 몇 가지 특징들 때문에 명성을 얻게 되었다. 첫 번째는 실제라고 착각할 만큼 정밀한 원근법에 대한 두드러진 연구와 실행이다. 두 번째는 이탈리아 미술 작품들의 상당한 양의 유입과 르네상스와 바로크 초기 양식으로부터 영감을 받은 점 등을 들 수 있다. 마지막으로, 정밀한 묘사와 더불어 빛과 색채의 조화에 치중한다는 점이다. 이 모든 특징들은 17세기 중반의 델프트 미술세계의 불운한 주인공인 카렐 파브리티위스(1622~1654)에 의해 집약된다. 그는 렘브란트의 총명한 생도로서, 자신의 스승으로부터 빛을 표현하는 폭 넓은 색채의 사용을 통한 명암 효과를 배웠다. 1640년경 델프트로 이주한 파브리티위스는 자유롭고 범상치 않은 본인만의 스타일을 빠르게 확립해나갔다. 그러나 그의 작품 활동은 비극적인 죽음으로 막을 내리게 되었다. 그는 1654년 도시의 화약 창고 폭발로 고통스럽게 죽었다.

▼ 카렐 파브리티위스, 〈털모자를 쓴 젊은이〉, 1654년, 런던, 내셔널 갤러리.
위축되지 않은 표정과 관객을 향한 도전적인 눈빛, 그리고 주인공의 연령(대략 30대)으로 보아 이 그림은 자화상으로 추정된다.

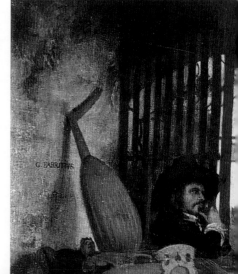

▼ 카렐 파브리티위스,
〈말을 타고 있는 귀족〉,
1650년경, 베르가모, 아
카데미아 카라라.
파브리티위스의 작품들은
그 수가 매우 적으며 대
부분 크기가 작다. 하지
만 독창성만큼은 그 누구
보다 탁월하다.

▶ 카렐 파브리티위스,
〈라자로의 부활〉,
1640년경, 바르샤바, 국
립 미술관.
암스테르담에서 제작된
젊은 시기의 작품들은 빛
의 사용과 구도에 있어서
스승인 렘브란트와의 강
한 유대를 보인다.

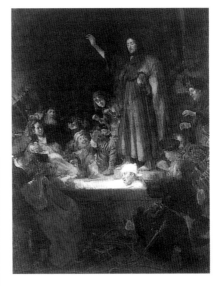

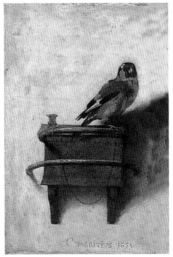

◀ 카렐 파브리티위스,
〈델프트의 악기상〉,
1652년, 런던, 내셔널
갤러리.
선입견을 버린 자율적
원근법이 사용되었다.

▲ 카렐 파브리티위스,
〈방울새〉, 1654년, 헤이그,
마우리츠호이스 미술관.
정확한 표현력과 사랑스러
운 색감을 보여주는 이
트롱프뢰유 작품은 실제로
방울새의 '새장'을 장식
하기 위해 그려진 것으로
추정되며, 이런 방식은
당대 많은 그림들에서
발견할 수 있다.

이탈리아 미술의 영향

1632년 10월 31일, 침묵공 빌렘의 묘지 근처에 위치한 델프트의 신교회에서, '보스'라 불렸던 레이니르 얀스존과 그의 아내 디그나 발텐스의 아들이 세례를 받았다. 이 남자아이는 여관을 운영하는 가족들 사이에서 그림에 둘러싸여 성장하였다. 아버지 레이니르는 여관 운영 외에도 미술품을 빠른 속도로 사들였다가 파는 일을 했는데, 이 거래의 대부분이 이탈리아의 작품들이었다. 레이니르는 미술품을 거래하는 것에 그치지 않고, 여관을 장식하기 위해 수집품을 모으기 시작했다. 미술품 거래의 복잡한 절차를 거치는 동안 여관에서 보관되었던 수많은 미술품들은 소년 베르메르에게 시각적 기준을 제공하여, 그가 견습 화가의 길을 걷는 데 큰 영향을 미쳤다. 후에 베르메르가 그린 '그림 속의 그림'은 매우 흥미로운데, 이는 그가 이탈리아 미술로부터 영향을 받았음을 보여준다. 그의 다른 작품들에서도 이탈리아 회화의 영향은 찾아볼 수 있다. 베르메르에 관한 정확한 문헌 자료는 다른 화가들에 비해 적은 편이지만, 그는 아버지가 수입해오는 수많은 그림들에서 — 항상 최상급의 작품은 아니었다 하더라도 — 영감과 배움을 얻은 것이 확실하다. 이탈리아 회화와 비슷한 풍조를 띠고 있는 그의 초기작이 그 증거이다.

▶ 베르메르, 〈디아나와 님프들〉, 1655년경, 헤이그, 마우리츠호이스 미술관.
이 작품은 베르메르의 초기작으로서 그의 자율적인 작품 활동의 개시를 알리는 작품들 중 하나이며, 보기 드물게 신화 주제를 다루고 있다. 베르메르의 전성기의 전조를 느낄 수 있는 이 그림은 그의 아버지가 죽은 1652년 이후에 그려졌다. 풍부한 빛과 등장인물들의 고전적이며 여유로운 자세, 다채로운 색감은 코레조와 티치아노, 혹은 이탈리아 르네상스 미술의 거장들의 작품을 연상시킨다. 신화 주제를 다룬 이 그림에서도 베르메르 특유의 인물 묘사에 대한 열정과 마치 일상의 모습을 표현한 듯한 '가정적'인 분위기를 느낄 수 있다. 고요한 여인들과 부드러운 빛은 이후의 그의 예술적 발전을 예고한다.

◀ 헤리트 반 혼토르스트, 〈솔론과 크레소〉, 1624년, 함부르크, 쿤스트할레.
이탈리아에서 오래 작품 활동을 했던 반 혼토르스트는 네덜란드에 카라바조의 화풍을 이해시키고 보급하는 역할을 했다. 그는 특히 밤의 광경 묘사에 뛰어나서 이탈리아에서 '밤의 게라르도'(헤리트의 이탈리아식 발음―옮긴이)라는 별명을 얻었다. 그의 작품들은 당대의 부유한 수집가들 사이에서 높은 인기를 누렸다.

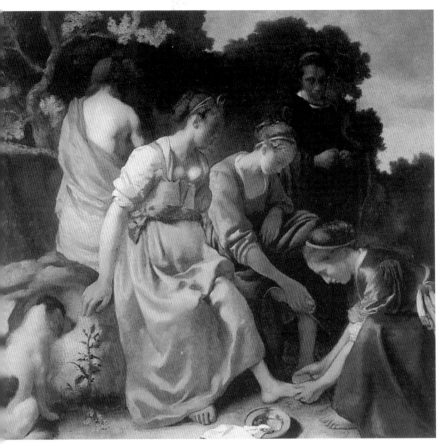

▼ 루카스 반 레이덴, 〈카드놀이 하는 사람들〉, 1525년경, 마드리드, 티센 보르네미사 미술관. 베르메르의 예술 세계 형성에 있어, 이탈리아 회화의 중요성과 더불어 일상 생활의 모습을 직접적으로 표현한, 평범하지만 강렬함을 지닌 네덜란드와 플랑드르 미술의 전통 화풍을 빼놓을 수 없다.

▲ 카라바조, 〈사기꾼들〉, 포트웍스, 킴벨 미술관. 오랜 시기에 걸쳐 다양한 업적을 쌓은 카라바조의 작품들은 '일상적인' 현실감과 신화적 주제의 조화를 이루며, 17세기 전 유럽의 미술계에서 '공용어' 와도 같았다.

미술 작품 상인, 대중, 그리고 기회

▲ 소(小)다비트 테니르스, 〈우의적 자화상〉, 1630년 경, 빈, 회화 예술 아카데미.
바시 지방의 화가들은 다른 동료들과 '연합'을 결성하거나 거장이 운영하는 큰 작업실에 소속되어 작업하는 경우가 많았다.

베르메르에게 있어 아버지의 존재는 매우 중요한 의미를 가진다. 단지 아들의 작품 활동을 개시해준 역할을 넘어서, 17세기 중반 네덜란드에서의 작품 제작, 판매, 교역에까지 본보기가 되었던 것이다. 무엇보다 작은 연대기적 사건에 주목할 필요가 있다. 베르메르가 여덟 살이던 1640년에 레이니르는 훗날 아들에게 물려주게 될 '베르메르'라는 별칭을 등록했다. 하나의 이름으로는 여관 사업자 조합과 미술품 상인 조합에 이중으로 등록할 수 없었기 때문이다. 당시에는 몇몇의 큰 골동품점만이 미술품을 전시할 독립된 공간, 즉 '갤러리'를 갖추고 있었고, 보통의 경우에는 선술집이나 여관에서 작품의 전시나 경매가 이루어졌다. 한 예로, 렘브란트의 작품들은 암스테르담의 호텔인 '코로나 임페리알레'에서 경매에 붙여졌다. 렘브란트의 경우를 통해 우리는 당시 미술가와 화상 간의 계약에 대해 이해할 수 있다. 이는 지식인들과 수집가들을 통해 조직적으로 진행된 첫 번째 케이스이다.

▼ '벨벳' 얀 브뢰헬과 페테르 파울 루벤스, 〈후각과 시각의 알레고리〉, 1617년, 마드리드, 프라도 미술관.
바로크풍의 이 작품의 화면에는 '박학다식한' 수집취미에서 비롯된 다양한 물건과 미술 작품들이 쌓여 있다.

▲ 렘브란트, 〈얀 식스의 초상〉, 1654년, 암스테르담, 식스 컬렉션.
렘브란트가 초기에 그린 미술품 애호가이자 수집가인 식스의 초상화이다.

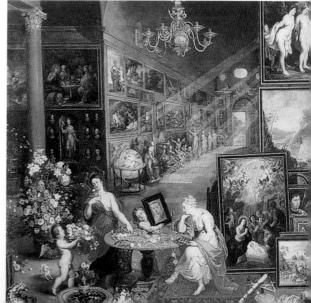

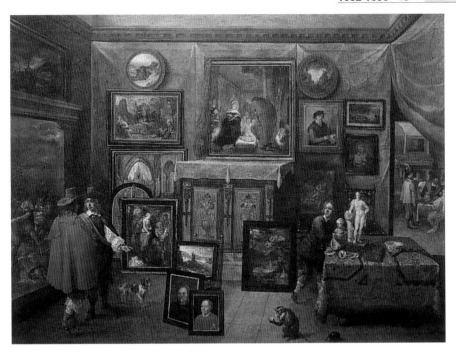

▲ 1645년경에 그려진, 프랑스 프랑켄 2세와 소(小)다비트 테니르스의 이 작품(런던, 코톨드 미술관)은 피테르 스테벤스의 골동품상 안에 있던 갤러리를 그린 것으로 추정된다.

▼ 프란스 프랑켄 2세 화파, 〈화랑의 내부〉, 1640년경, 밀라노, 스포르체스코 성. 갤러리의 복잡한 경관을 그린 이 작품 속에는 수많은 그림과 물건들이 벽을 따라 전시되어 있고, 벽난로 위에도 대형의 그림이 걸려 있다.

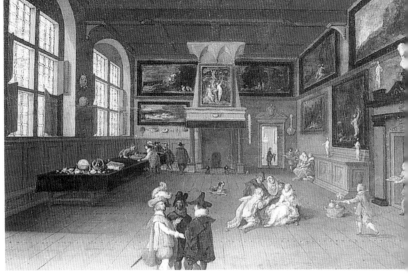

19

〈마리아와 마르타의 집에 있는 그리스도〉

에든버러의 스코틀랜드 내셔널 갤러리에 있는 이 그림은 베르메르의 작품들 중 거의 드물게 비교적 대형의 작품에 속한다. 1655년 전후로 그려졌을 것이라 추정되며 정확한 제작연도는 알 수 없는 이 작품은 베르메르가 거의 다루지 않은 성서의 주제를 다루고 있다.

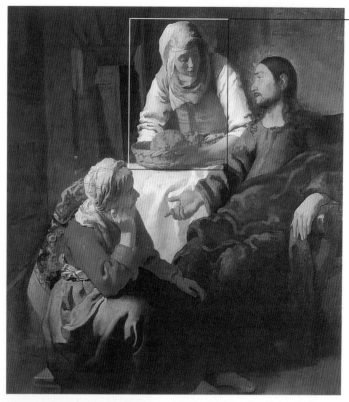

◀ 디에고 벨라스케스, 〈마리아와 마르타의 집에 있는 그리스도〉, 에든버러, 스코틀랜드 내셔널 갤러리.
이 스페인의 거장 역시 동일한 성서 주제를 다루었다. 성서의 한 장면 이라고 하기에는 극히 일상적인 모습으로 재현되었으며, 부엌의 거울을 통해 보이는 '그림 속의 그림' 기법을 사용 하였다.

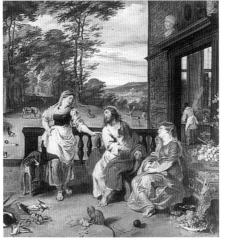

◀ 성서의 일화에 따르면 마르타는 '활동적인 삶'을 대표하는 여인으로 '관조적인 삶'을 사는 마리아와는 대조적이다. 17세기의 회화에서는 성서의 장면조차 '일상적인 모습'으로 표현하였는데, 당시의 복장과 배경을 사용하였다. 베르메르는 따뜻한 색감을 사용하여 섬세한 인간의 감성을 표현하였다.

▼ 페테르 파울 루벤스와 '벨벳' 얀 브뢰헬 〈마리아와 마르타의 집에 있는 그리스도〉, 더블린, 아일랜드 내셔널 갤러리. 라자로에 있는 자매의 집을 방문한 그리스도의 일화는 17세기 화가들에게 사랑받는 주제였다. 이 작품에는 각각 인물과 정물에 천부적 재능을 보인 두 거장의 특색이 나타나 있다.

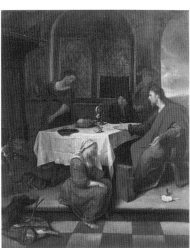

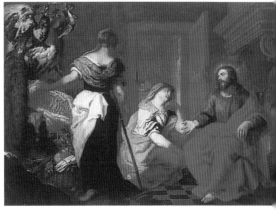

▲ 얀 스텐, 〈마리아와 마르타의 집에 있는 그리스도〉, 네이메헨, 개인 소장.
네덜란드 화가들은 성화 주제를 가정의 일상적인 모습으로 표현하였다. 마르타의 모습은 농가의 분주한 주부의 그것과 닮아 있다.

▶ 에라스무스 퀠리누스, 〈마리아와 마르타의 집에 있는 그리스도〉, 발랑시엔 미술관.
안트웨르펜에서 제작된 고전적 풍조의 이 그림은 베르메르에게 시각적 요소의 선례로 작용했다.

어렵게 올린 결혼식

스무 살 이전까지의 베르메르의 기록은 매우 적다. 아마도 청년 요하네스는 아버지의 미술품 거래 사업을 도왔을 것이라 추측할 수 있다. 그의 자율적 활동은 1652년 10월 12일 아버지가 사망한 이후에 진척된다. 1653년 요하네스는 두 가지 결정을 내렸다. 첫 번째는 화가가 되는 것이고, 두 번째는 카타리나 볼네스와 혼인하는 것이었다. 그러나 두 가지 선택 모두 쉬운 일은 아니었다. 화가로서 가족의 생계를 책임진다는 것은 경제적으로 미래가 불투명한 일이었다(따라서 미술품 거래상은 계속해야만 했다). 결혼 또한 신부 일가의 우유부단한 태도에 맞닥뜨렸다. 카타리나는 권위적인 어머니 마리아 틴스 밑에서 자랐는데, 당시 60세였던 마리아는 십년도 전에 남편인 레이니르 볼네스와 이혼한 상태였다. 마리아는 후에 결혼식의 증인이 되는 선장 바르톨로메우스 멜링과 화가 레오나르트 브라메르의 설득에도 불구하고, 자신의 딸이 베르메르와 결혼하는 것을 반대하였다. 4월 20일 델프트 인근 스히폴로이덴의 작은 교회에서 베르메르와 카타리나는 조용한 결혼식을 올렸다.

▼ 얀 스텐 〈사라와 토비아의 결혼〉, 1668~1670년, 브라운슈바이크, 헤르초그 안톤 울리히 미술관.
이 그림은 17세기 네덜란드에서 행해진 결혼식에서 혼인계약서를 작성하고 확인하는 장면을 매우 충실하게 표현하였다.

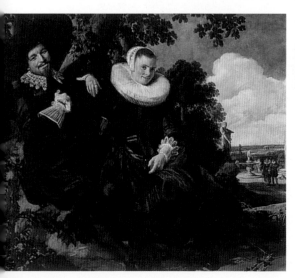

◀ 프란스 할스, 〈프란스 마사와 베아트리세 반 데르 란의 결혼〉, 1622년, 암스테르담, 국립 미술관.
17세기 초에 그려진 아름다운 부부 초상 중 하나인 이 그림은 행복한 결혼의 모습의 본보기가 되었다.

▶ 베르메르, 〈베일을 쓴 소녀〉, 1666년, 뉴욕, 메트로폴리탄 미술관.
베르메르의 여성 초상화의 주인공들은 누구인지 알 수 없으며, 단지 상상으로 화가의 부인이나 여동생, 아니면 딸들일 것이라고 추측할 뿐이다. 정확한 제작연대와 인물의 신변 정보를 알 수 없는 이 매력적인 여자 주인공들은 베르메르의 모든 활동 시기에 등장한다. 관람자를 똑바로 바라보는 시선과 어깨 부분의 자연스러운 묘사를 보면 베르메르가 소형 인체 모형을 참조했음을 알 수 있다.

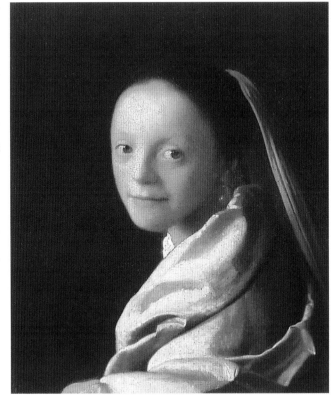

▼ 렘브란트, 〈사스키아와 함께 있는 자화상〉, 1636년, 동판화.

렘브란트와 사스키아, 사랑으로 이루어진 결혼의 상징

결혼이 성사되기까지 많은 어려움을 겪었던 베르메르와 카타리나처럼, 렘브란트 역시 사스키아와 결혼하기 위해 숱한 장애를 겪었다. 렘브란트는 장인 장모의 반대를 극복하고 1634년에 사스키아와 결혼식을 올렸다. 그는 사랑하는 부인과 함께한 애정, 희열, 그리고 비극적인 이야기를 수많은 그림과 소묘, 판화로 기록했다. 거듭되는 임신으로 인한 탈진으로 1642년에 사스키아는 비극적인 죽음을 맞았다. 반대로 베르메르는 자신의 가족을 그림으로 남기는 것에 대해 극도의 신중함을 보였다.

헤라르트 테르보르흐

베르메르의 생애에 대해서는 아직도 여전히 많은 부분이 베일에 가려져 있다. 그에 관한 정보는 다른 화가들에 관한 문헌에서 오히려 더 많이 볼 수 있는데, 대부분이 동료들과의 대화 내용이다. 17세기 미술을 연구하는 학자들은 베르메르와 카렐 파브리티우스를 함께 언급하는 경우가 많으며, 베르메르의 초기 회화에 대한 구체적인 연구 결과는 아직 찾아볼 수 없다. 베르메르의 절친한 동료인 레오나르드 브라메르와 관련된 문헌에서도 그의 이름이 자주 언급된다. 또한 베르메르와 관련해, 빼놓을 수 없는 인물로 감성적인 거장이었던 헤라르트 테르보르흐가 있다. 베르메르보다 열다섯 살이 많은 그는 1617년에 태어났다. 테르보르흐는 하를렘(프란스 할스와 교류)과 암스테르담(렘브란트와 교류)에서 주로 작품 활동을 했으며 10년간 유럽 전역을 여행하고 특히 런던, 로마, 스페인 등에서 국제적인 예술 감각을 키웠다. 그는 1644년 네덜란드로 돌아와 암스테르담과 델프트에서 생활했고, 데벤테르에서 생을 마감했다. 초상화에 특히 두각을 나타낸 테르보르흐는 따뜻한 가정의 일상적인 모습을 즐겨 그렸다.

▼ 헤라르트 테르보르흐, 〈아버지의 훈계〉, 암스테르담, 국립 미술관. 화가들에게 사랑받았던 이 주제는 각기 다른 여러 개의 버전으로 존재한다. 17세기 네덜란드 회화의 직관적 구성이 돋보이는 이 작품은 아버지의 부드럽지만 따끔한 질책의 장면을 담고 있다. 어머니는 아버지의 곁에서 조용히 아버지의 말을 경청하고 있다. 가정에서의 위계질서를 잘 표현하였으며, 방을 비추는 미광은 소녀의 은색 옷자락에 반사되고 있다.

▲ 헤라르트 테르보르흐, 〈헬레나 반 데르 스할케의 초상〉, 암스테르담, 국립 미술관.
섬약한 소녀의 순진한 모습을 담았다.

◀ 헤라르트 테르보르흐,
〈사과를 깎는 여인〉,
1651년, 빈, 미술사 박
물관.
베르메르와 비교했을 때,
테르보르흐는 빛의 진동
을 다루는 천부적인 재능
은 조금 부족했던 모양이
다. 두 화가에 관한 평판
은 매우 다르다. 하지만
이 그림을 보면, 테르보
르흐는 베르메르의 작품
에 버금가게 정교하고 매
력적인 표현 능력을 발휘
하고 있으며, 일상생활을
시적으로 표현하고 있는
데, 특히 동작과 시선,
작품에서 배어나오는 고
요하고 감동적인 느낌이
인상적이다.

▶ 헤라르트 테르보르흐,
〈악기를 연주하는 여인〉,
런던, 내셔널 갤러리.
테르보르흐는 자신의 대
표작들에서 복잡한 감정
적 상황을 잘 포착해냈
다. 이 작품은 그 이상으
로 정밀한 묘사와 온화한
색채, 여인의 살랑거리는
옷에서 반사되는 빛을 강
조하여 표현하였다.

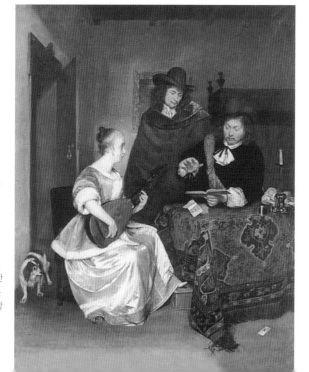

가톨릭이냐 칼뱅교냐?

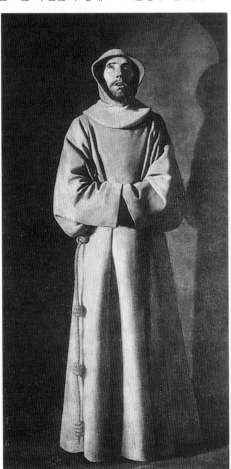

▼ 프란시스코 수르바란,
〈탈혼 상태의 성 프란키
스쿠스〉, 1650~1660년,
리옹 미술관.
칼뱅교와는 반대로, 가톨
릭에서는 성화의 제작을
중단하지 않았다. 17세기
가톨릭 국가에서는 성인
들의 소용돌이치는 듯한
격렬한 영혼을 회화와
조각을 통해 표현하였다.

젊은 시절 베르메르의 자아 형성에
대한 수많은 가설이 존재하는데, 그중 가장 논란이 많이 되었던
것은 바로 그의 종교에 관한 것이다. 네덜란드는 국민들의 정체
성 확립과 일치를 위해 칼뱅교를 국가
의 종교로 삼았다. 그러나 한편 네덜란
드는, 가톨릭과 유대교, 여러 프로테스
탄트 종파 등이 혼재하는 다른 어떤 유
럽 국가들에 비해 종교적으로 개방적인
나라였다. 베르메르의 집안은 원래 칼
뱅교였으며, 부인인 카타리나 볼네스는
가톨릭 집안 출신이었다. 베르메르는
장모의 환심을 사기 위해 가톨릭으로
개종한 것처럼 행동했을 수도 있다. 그
는 개종의 표시로 구교회 구역으로 이
사하고 〈성녀 프락세데스〉를 그렸다.
가톨릭에서 성화는 신앙심의 상징이었
지만, 칼뱅교에서는 교회 개혁을 위해
지양되고 있었다.

◀ 위대한 종교 개혁가인
장 칼뱅의 드문 초상화
중 하나이다. 이 작품은
제네바의 국제 공공 도서
관에서 소장 중이다. 한동
안 티치아노의 작품이라
고 알려졌으나 사실이 아
니다.

◀ 페테르 파울 루벤스,
〈마테우스 예르셀리우스
의 초상〉, 코펜하겐, 국립
미술관.
안트웨르펜의 성 미카엘
수도원의 수도원장이었
던 초상의 주인공은 바
시 지역 가톨릭계에서
매우 영향력 있는 존재
였다. 칼뱅교가 네덜란드
연합주에서 제1종교였던
것과 달리, 가톨릭은 그
범위가 전 유럽에 넓게
퍼져 있었다.

▼ 베르메르, 〈성녀 프락
세데스〉, 1655년, 프린스
턴, 바버라 피아세카 존
슨 재단.
이 섬세한 그림은 아버
지의 여관에서 거래되었
던, 피렌체의 화가 펠리
체 피케렐리의 고전 작
품에서 영감을 받은 것
으로, 베르메르의 작품
목록 가운데서 매우 흥
미로운 작품으로 평가받
고 있다.

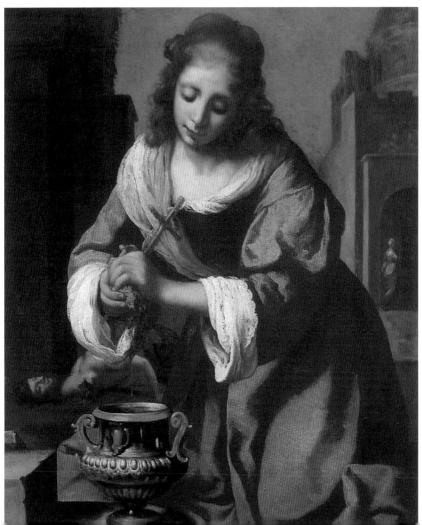

〈여자 뚜쟁이〉

1656년에 완성되었고, 드레스덴의 국립 미술관에서 소장 중인 이 작품은 베르메르의 작품 세계에서 전환점을 이룬 그림으로 평가되고 있다. 정방형에 가까운 널따란 크기의 작품은 그가 젊은 시절에 그린 작품들과 연관성을 보인다. 그러나 주제는 신화나 종교적 주제가 아닌, 당대의 일상적인 모습에서 영감을 얻은 것으로, 베르메르가 이제 현실 속에서 서정성과 섬세함을 느낄 수 있는 원숙기의 걸작들을 그리기 시작했음을 알 수 있다.

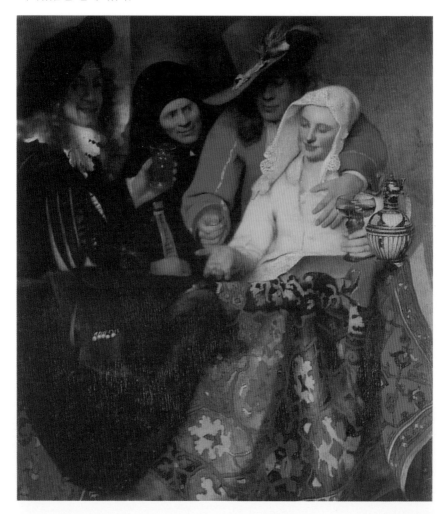

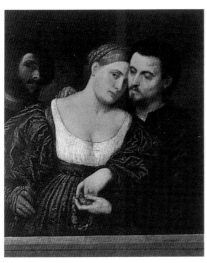

◀ **파리스 보르도네,
〈베네치아의 연인들〉,**
1540년경, 밀라노, 브레라
미술관.
돈을 주고 살 수 있는 사
랑, 즉 매춘 주제는 16세
기 베네치아 회화에서 빈
번하게 나타난다. 이 그림

은 조르조네와 티치아노,
혹은 다른 거장들의 걸작
에서 영감을 받은 것처럼
보인다. 베르메르의 그림
은 주제와 기법, 양식에
있어서 이탈리아 회화와
북유럽 회화의 중간 지점
에 위치한다.

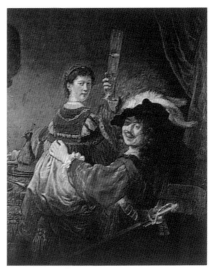

▶ **렘브란트, 〈술집의 탕
아로 분한 렘브란트와 사
스키아〉,** 1635년경, 드레
스덴, 국립 미술관.
렘브란트는 자유로우면서
도 섬세한 필치로 자신과
부인의 모습을 각각 방탕
한 귀족과 매춘부의 모습

으로 묘사했다. 도발적이
지만 밝고 활기차게 삶의
즐거움을 이야기하는 듯
한 인상을 풍기며, 렘브란
트가 관람자에게 삶의
기쁨을 위해 축배를 들
것을 제의하는 듯 보인다.

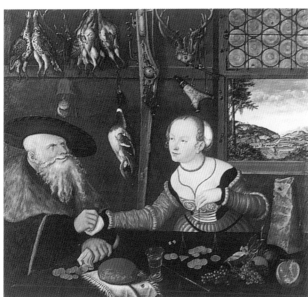

◀ **대(大)루카스 크라나
흐, 〈매춘〉,** 1532년, 스톡
홀름, 국립 미술관.
북구 유럽 미술에서는
돈을 주고 사랑을 사는
행위를 그린 그림을 심
심찮게 찾아볼 수 있다.
이 작품은 이 같은 주제
를 그린 수많은 그림 중
에서도 걸작으로 꼽히는
데, 약간의 도덕성을 가
미하고, 일상적 모습처럼
표현했기 때문이다. 시대
의 취향에 걸맞게 르네
상스 화풍으로 그려졌으
며, 뒷벽에 매달린 정물
들은 17세기 당대 회화의
'근대적인 요소'로서 추
가되었다.

성 루가 길드와 화가들의 활동

네덜란드에서는 직업적으로 미술 활동을 하기 위해서는 미술가 조합에 가입하는 것이 필수 조건이었다. 개인의 사회적 삶은 그가 속한 조합, 즉 길드 내에서 두터운 네트워크를 형성하며 이루어졌다. 길드는 자신의 조합원들을 적극적으로 보호했다. 특히 조합원들의 가족이 과부나 고아가 되는 등의 어려움에 처하면 단결하여 경제적인 지원을 해주었고, 한편 불법적인 직업 활동 등에 대한 감시망을 피할 수 있도록 해주기도 하였다. 조합의 이름으로는 대부분 수호성인의 이름(종종 축제의 이름으로 사용됨)을 사용했다. 미술가 길드의 수호성인은 성 루가였다. 고대 전설에 따르면, 성 루가는 동정녀 마리아의 초상을 그린 최초의 인물이다. 베르메르는 델프트의 성 루가 길드에서 꽤 높은 지위를 차지하고 있었다. 그의 아버지도 미술품 상인으로서 이 길드에 소속되어 있었다. 베르메르는 1653년 12월 29일 '장인'의 직위로 길드에 가입했다. 가입한 지 두 주도 되지 않아, 베르메르의 이름은 길드의 공증 문서에 수차례 언급됐다. 회비 지불에 관한 것과 길드 내 그의 지위에 관한 내용이었다. 베르메르는 1662년과 1670년에 각각 2년씩 길드 지구장을 맡기도 했다.

▲ 얀 리벤스, 〈모자를 쓴 렘브란트의 초상〉, 1629년경, 암스테르담, 국립 미술관.
리벤스와 렘브란트는 레이덴에 '공동 작업실'을 열었다. 둘은 서로 긴밀하게 협력하며, 자율적 작업이라는 흥미로운 사례를 보여주었다.

▼ 미히엘 스웨르츠, 〈화가의 작업실〉, 1650년경, 암스테르담, 국립 미술관.
미술가 지망생들은 거장의 작업실에서 도제 생활을 하면서 자신만의 큰 뜻을 품고 고대 조각 등에 대해 깊이 탐구했다.

▲ 델프트 성 루가 길드 건물의 옛 외관.
화가 조합의 본부였던 이 건물은 1700년대 양식으로 지어졌다. 이 도안은 워싱턴의 내셔널 갤러리에 소장되어 있다.

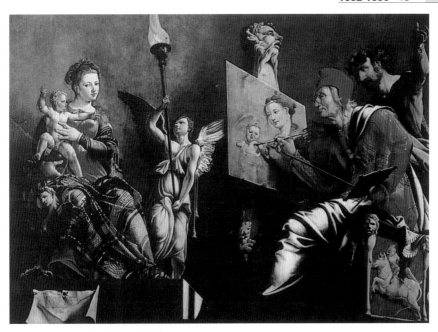

▲ 마르텐 반 헴스케르크, 〈동정녀 마리아의 초상을 그리는 성 루가〉, 1552년, 하를렘, 프란스 할스 미술관. 화가들의 수호성인인 성 루가가 동정녀 마리아의 초상을 그리고 있는 장면이다. 이 그림에는 르네상스 미술의 사실적인 묘사 기법이 사용되었으며, 화가 조합의 대회의장을 장식하기 위해 그려졌다.

▲ 가브리엘 메추, 〈기사의 초상〉, 1660년경, 밀라노, 스포르체스코 성. 17세기 네덜란드에서 미술가들의 경제적, 사회적 지위는 매우 다양했다.

▶ 얀 요세프 호레만스, 〈화가의 작업실〉, 밀라노, 스포르체스코 성. 과시된 듯한 우아함은 널리 알려진 사실인 '구두쇠 화가'인 호레만스의 모습과 대조적이다.

베르메르, 〈델프트 거리〉, 1657~1658년, 부분, 암스테르담, 국립 미술관

렘브란트의 흔적

17세기 중반, 네덜란드의 미술은 피렌체의 골동품 상인들이 네덜란드로 흘러들어오게 되면서 그 양과 질이 매우 풍부해졌다. 하지만 그러면서도 네덜란드의 화가들은 다른 나라의 화가들에 비해 경제적, 사회적으로 높은 지위를 갖지는 못했다. 그래서 많은 장인들이 부업을 가지기도 했고, 스스로 미술품을 취급하는 상인과 구매자를 물색하는 등 한정된 범위 안에서 스스로의 수익 구조를 개척하였다. 이러한 환경은 렘브란트의 경우에도 크게 다르지 않았다. 1606년 레이덴에서 태어나고 1669년 암스테르담에서 사망한 렘브란트는 주제, 형식, 기법에 있어서 새로움을 추구한 '세계적인' 거장이다. 그는 완성작에 서명할 때에 늘 자신의 세례명만을 적었는데, 이는 스스로가 이탈리아 르네상스 시대의 거장들인 티치아노나 레오나르도 다 빈치 또는 라파엘로와 견주어지고 싶은 바람을 나타낸다. 렘브란트는 인간적으로나 예술적으로나 범상치 않았던 인물로, 늘 절실한 집념에 가득 차 있었다. 우아한 필치의 데뷔작부터 감성적이며 드라마틱한 원숙기의 걸작들까지 렘브란트는 모든 작품이 걸작이라는 말을 듣는 미술사의 몇 안 되는 화가 가운데 한 명이다.

▲ 렘브란트, 〈사원에서 설교하는 예수〉, 1630년, 헤이그, 마우리츠호이스 미술관.
꼼꼼하고 세심한 젊은 시절의 렘브란트 그림의 특징을 집약시킨 이 작품은 렘브란트가 태어난 도시인 헤이그에서 완성되었다.

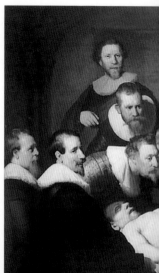

▶ 렘브란트, 〈튈프 박사의 해부학 실험〉, 1632년, 헤이그, 마우리츠호이스 미술관.
강한 인상을 풍기는 이 작품은 집단 초상화의 전형을 보여주며, 렘브란트가 암스테르담에서 작품 활동을 시작하던 시점에 그려졌다.

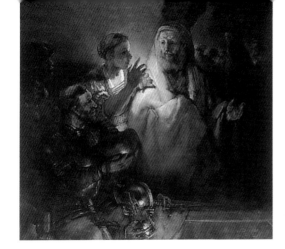

◀ 렘브란트, 〈베드로의 부정〉, 1660년경, 암스테르담, 국립 미술관.
렘브란트의 후기 작품들은 극적으로 강조된 명암이 특징이다.

▼ 렘브란트, 〈모자를 쓴 사스키아의 초상〉, 1635년경, 카셀, 주립 미술관.

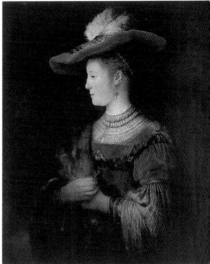

▲ 렘브란트, 〈아르테미스〉, 1634년, 마드리드, 프라도 미술관.
렘브란트는 개방적인 태도로 다양한 주제를 다루었던 것으로 유명하지만, 그가 특히 선호했던 주제는 이탈리아 르네상스 거장들의 극적 연출을 뽐낼 수 있는 그리스 신화와 고대의 전설이다.

사스키아와 여인들, 화가의 사랑스러운 뮤즈

렘브란트의 그림 속에는 많은 여인들이 등장한다. 그 여인들은 늘 렘브란트의 애정이 깃든 모습을 하고 있다. 렘브란트는 자신의 어머니와 여자 형제들을 즐겨 그렸다. 그리고 사스키아와 결혼을 하는 빛나는 시기가 되자, 렘브란트의 일상 속 주인공이었던 그녀 또한 그의 화폭에 들어왔다. 렘브란트는 자신의 아내를 아름답지만 사실적인 모습으로 그렸는데, 배경은 일상의 모습부터 이국적이고 극적인 장면까지 매우 다양했다.

상징, 우의, 엠블럼

▲ 루메르 비스헤르, 〈모든 이들의 시간〉, 『신네포펜』(1614)에서 발췌. 팽이는 지나간 시간을 상징한다. 저절로 멈출 때까지 팽이는 계속해서 돈다. 갈수록 도는 속도는 점점 느려져서 결국에는 필연적으로 멈추게 된다. 침묵공 빌렘의 죽음을 추모하기 위해 그려진 이 그림은 이처럼 덧없이 짧은 인생을 나타내고 있다.

한 국가가 정체성을 확립하기 위해서는 강한 동기가 동반된 집단의 역사가 있어야 한다. 그러나 무엇보다 가장 중요한 것은 사회 공동체 구성원 간의 밀접한 연관성 및 공통점이 필요할 것이다. 예를 들어 가족, 전통, 복장 등은 공동체 구성원들이 서로를 가깝게 느낄 수 있는 연결고리가 된다. 신생국가인 네덜란드연합주는 스페인의 주권 침략으로부터 자유로워진 후, 하나의 국가라는 형태를 뒷받침할 수 있는 모든 방법을 강력하게 실행하였다. 칼뱅교의 채택과 헌법 제정, 사회 전반과 경제의 시스템 구축 및 문맹 퇴치를 위한 네덜란드어 교육 등을 통해 국가의 기본적인 틀을 갖추었던 17세기의 네덜란드는 국민들을 결속시킬 방안을 계속해서 강구했다. 특히 주목할 만한 것은 속담과 격언의 유포, 화법 교육을 통해 국민들의 정신적인 공유의 윤곽을 잡아나갔다. 어린이들을 위한 교과서는 서민들이 쓰는 장황한 언어보다는 좀 더 서정적인 말들로 채워졌다.

▲ 아드리안 반 덴 벤네, 〈서로 협력합시다!〉, 1640년경, 코펜하겐, 국립 미술관.
17세기의 네덜란드 초상화의 유쾌한 풍자.

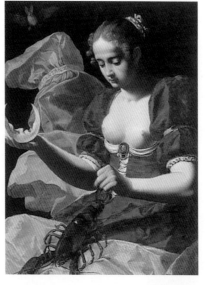

◀ 학자들은 가변성의 우의를 표현한 17세기 네덜란드의 이 매혹적인 그림의 작가를 아직 밝혀내지 못했다. 이 작품은 편재 코펜하겐의 국립 미술관이 소장하고 있다. 색채와 의상, 그리고 달 모양의 낫과 가재 상징물은 체사레 리파의 '초상'에서 따온 것으로, 우의와 상징의 시놉시스를 암시적으로 전하고 있다. 이 그림 역시 이탈리아 회화로부터 영향을 받았음을 한눈에 알 수 있다.

수수께끼에 대한 열정

17세기 네덜란드 문화는 군주제의 왕과 귀족이 아닌 '시민'에 의해 '진보적'으로 발전해나갔다. 특히, 바로크 시대로 들어서면서 언어유희, 유음을 이용한 말장난, 수수께끼, 상징적 문구 등이 큰 관심을 끌었다. 1614년 루메르 비스헤르는 이러한 상징 언어를 가장 다량으로, 또 명확하게 정리해놓은 출판물을 『영혼의 놀이』라는 책으로 출판했다. 이 책에는 삽화와 함께 네덜란드어와 라틴어로 설명이 붙어 있는데, 이 삽화들에서도 '황금 시대'의 화풍이 확실하게 나타난다. 솔직 담백하여, 순진해 보이기까지 하는 이 상징물들의 의미가 오늘날의 관객에게는 별로 와 닿지 않을 수도 있지만, 당대의 문화를 이해하는 데는 큰 도움이 된다.

▲ 루메르 비스헤르, 〈정화와 단장〉, 『신네포펜』(1614)에서 발췌.
그림을 보면 양면 빗이 풍경 위에 존재하는 것처럼 보이는데, 이 양면 빗은 높은 도덕심과 육체적 아름다움을 동시에 상징한다. "엉켜 있는 모든 것들은 빗으로 푼다"라는 속담을 떠올리게 한다.

◀ 피테르 피테르르존, 〈코르넬리스 스헨링게르의 초상〉, 1584년, 헤이그, 마우리츠호이스 미술관.
그림 왼편의 기록은 침묵공 빌렘에 관한 것으로, "총격을 당해 사망하였으며, 이는 모든 이들을 큰 슬픔에 빠트렸다. 1584년."이라고 적혀 있다.

▶ 헤라르트 테르보르흐, 〈이 잡기〉, 1652~1653년, 헤이그, 마우리츠호이스 미술관.
어머니와 딸의 친근한 모습을 단순하지만 따뜻한 필치로 그렸다.

'깨끗한 도덕성'을 상징하는 빗처럼, 네덜란드 가정에서 어머니는 가정 내에서 도덕성을 상징하는 인물이었으며, 가정과 자녀들을 관리하였다.

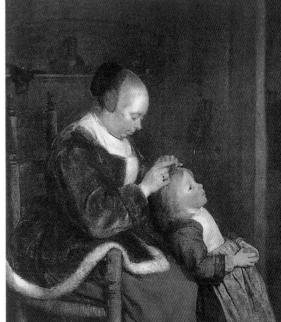

〈포도주 잔을 든 여인〉

브라운슈바이크의 헤르초그 안톤 올리히 미술관에 소장되어 있는 이 작품은 1659년에서 1660년에 걸쳐 완성되었다. 베르메르의 대표작 중 하나이며, 등장인물의 심리가 강조된 작품들 중 비교적 초기의 작품이다. 남자는 포도주잔을 들어 여인의 환심을 사려는 듯한 태도로 정중하게 건네고 있고, 여인은 이러한 남자의 유혹이 즐거운 듯 보인다. 테이블 위의 물건들은 세잔의 '정물'을 떠올리게 한다.

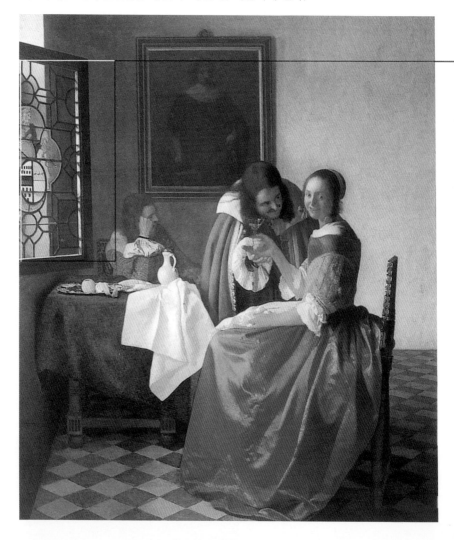

◀ 색색의 스테인드글라스로 장식된 왼편의 큰 창문은 그 자체로 상징적인 의미를 지니고 있다. 무절제한 감각의 추구와 음주를 금하는 우의화가 묘사되어 있다.

▼ 얀 스텐, 〈굴을 먹는 소녀〉, 1660년경, 헤이그, 마우리츠호이스 미술관. 관람자를 공범자로 만들어버리는 소녀의 시선과 분명한 증거인 열려 있는 굴, 그리고 뜯겨진 빵은 모두 성적인 의미를 지닌다.

▶ 얀 스텐, 〈포도주는 사기꾼〉, 1668~1670년, 패서디나, 노튼 사이먼 미술관.
이 작품 역시 도덕적인 주제를 다루고 있다. 빨간 양말은 '경박한' 여인을 상징한다. 사랑에 빠지게 되는 전조로 해석되는 상징물인 포도주(베르메르의 작품에도 동일한 상징물로서 등장함)는 여인을 인사불성으로 취하게 만들어 창고로 실려 오게 하고 말았다.

내면적인 그림

　　　　　'거대한 외형'을 가진 작품들을 그렸던 초기를 지나 베르메르는 지난 회화 역사 속의 모든 서정성과 애정을 표현하기로 마음먹는다. 그것은 바로 내면을 그려내는 것이었다. 베르메르는 배타적으로 한 가지 주제만을 고집하고 그것에서 큰 성공을 거둔 부류이기보다는(그는 실제로 인물과 풍경 등 다양한 주제를 그렸다) 폭 넓은 주제를 잘 소화해내는 경우였고, 17세기 미술관과 수집가들을 감탄시킬 만한 안목을 지녀서 미술품 상인으로서도 성공을 거두었다. 그의 작품 속에는 요란한 일이 벌어지지도, 화려하고 유명한 인물들이 등장하지도 않는다. 대신 친근하고 느긋한 일상이 들어 있다. 즉 네덜란드의 내면적 가치가 들어 있다. 베르메르의 작품 속 주인공들은 '무명'이고 '스토리'를 가지고 있지 않다. 하지만 바로 이러한 평범함 속에 당시의 시대, 나라, 문화가 투영되며, 시대를 초월한 인간의 심리와 인간성이 들어 있다. 그림 속 유쾌하고 재기 넘치는 얼굴들과 마주하고 있노라면 17세기 네덜란드 가정에 들어가 있는 듯한 착각이 든다.

▲ 피테르 산레담, 〈청교도 교회의 내부〉, 1640년경, 런던, 내셔널 갤러리. 석회 바른 하얀 벽이 초자연적이고 순수한 느낌과 고요하고 정지된 분위기를 준다. 산레담은 이 주제에 있어서 최고의 전문가였다.

◀ 렘브란트, 〈한밤중의 성가족〉, 1645년경, 암스테르담, 국립 미술관. 그림의 가장자리는 어둡게 처리하고 희미한 불빛이 은은하게 퍼지는 감상적인 분위기는 이 그림의 성스러운 주제를 잘 드러냄과 동시에 온화한 가정의 분위기를 자아낸다.

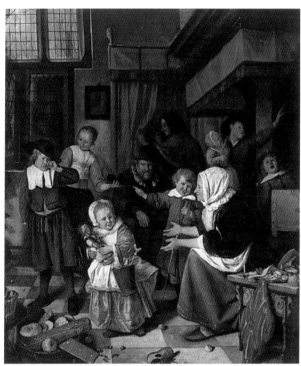

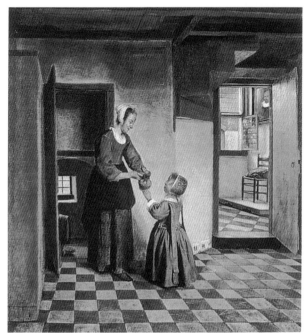

▲ 얀 스텐, 〈성 니콜라우스 축제〉, 암스테르담, 국립 미술관.
장난꾸러기와 천사 같은 아이, 우는 아이와 상냥한 아이. 어린 아이들은 17세기 네덜란드 회화에 자주 등장하였다. 스텐이 그린 크리스마스의 한 장면은 모든 관람자의 입가에 미소를 띠게 한다.

◀ 피테르 데 호흐 〈식료품 저장실〉, 1658년, 암스테르담, 국립 미술관.
집안의 청결함과 가족의 화목은 어머니의 몫이었고, 어린 소녀들 또한 훌륭한 주부가 되기 위한 교육을 받았다. 이 그림은 17세기 네덜란드 문화의 한 예를 보여준다.

네덜란드 사회에서의 여성

17세기 네덜란드에 도착한 유럽의 여행자들은 누구나 여성의 특별한 역할에 대해 알아차릴 수 있었다. 좋은 음식과, 집안 모든 곳이 최상의 상태로 유지되는 것에 강한 의지를 보였던 네덜란드 여성들은 강인하고 생기가 넘쳤다. 네덜란드 여성들은 특히 집을 청결하게 관리하는 것으로 유명했다. 늘 열성적으로 주의를 기울여, 집이 조금이라도 흐트러지는 것을 절대 용납하지 못하는 것은 물론, 집 앞의 운하를 유지 보수하는 것에도 신경을 썼다. 또한 집의 내부뿐 아니라 외장의 미관까지도 깔끔하게 유지하고자 했다. 그래서 유럽의 어느 다른 도시들보다도 훨씬 더 깨끗하다는 인상을 받을 수 있었다. 칼뱅교의 교리가 쓰여진 살로몬의 성경에 따르면, 주부는 가족을 돌보는 사람으로서, 자녀의 교육과 도덕성의 수호에 책임이 있었다. 이러한 보살핌은 바다에 가족을 잃은 과부와 고아에게도 해당되었다. 자연스러운 이치이지만, 이렇게 빛나는 훈장에는 어두운 일면이 존재했다. 네덜란드는 종교적인 엄격함 아래에 부부간의 외도로 인한 이혼이나 가정의 위기를 숨기고 있었다.

▼ 렘브란트, 〈창가의 소녀〉, 1645년, 런던, 덜리치 대학 회화 갤러리. 렘브란트는 섬세한 심리의 서술적 묘사에 뛰어났다. 이 작품에서 사랑스러운 소녀의 매력을 잘 포착한 것도 렘브란트의 이러한 강점이 발휘된 예이다.

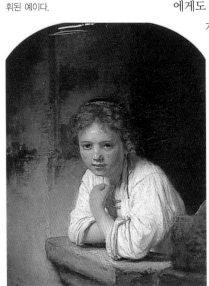

▶ 미히엘 스웨르츠, 〈이 잡기〉, 스트라스부르 미술관. 청결함을 가꿔주는 어머니에 대한 주제는 네덜란드 회화에서 고전적인 테마이다. 어머니는 이 그림에서처럼 머릿니를 비롯한 모든 비위생적인 것들을 집에서 내쫓았다.

◀ 가브리엘 메추, 〈부인
과 가정부〉, 더블린, 아일
랜드 내셔널 갤러리.
이 그림 속 부인과 가정
부처럼 계급이 전혀 다
른 두 여인이 대화를 나
누는 것은 드문 일이 아
니었다. 여성으로서의 자
부심은 이 같은 장벽을
넘어서는 것이었기 때문
이다.

▲ 렘브란트, 〈예언자인
어머니 안나의 초상〉,
1631년, 암스테르담, 국
립 미술관.
성서에서 모티프를 가져
온 이 작품은 연장자의
지혜와 도덕에 대해 시
사한다.

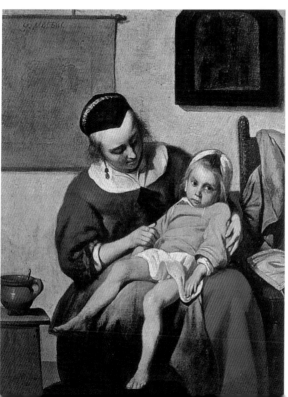

◀ 가브리엘 메추, 〈아픈
소녀〉, 1660년경, 암스테
르담, 국립 미술관.
17세기 네덜란드의 어머
니들은 유럽 내에서 자
애로운 보살핌으로 유명
했다. 이 그림에서도 아
이를 꼭 끌어안은 어머
니의 모습이 인상적이다.

여성 표현의 대가

　　　　　　17세기 네덜란드의 모든 화가들 중, 여성의 감성적이면서 비밀스러운 세계를 애정이 넘치는 모습으로 표현하는 데에 가장 뛰어난 이는 단연코 베르메르라고 모든 미술사 기록은 전하고 있다. 베르메르가 여성을 등장시킨 대다수의 작품들은 대부분 한 명 또는 두 명의 여성이 등장하는 일상적인 가정의 모습이다. 그는 펜촉이 종이 위에서 사각거리는 소리, 하프시코드가 잔잔하게 연주되는 소리, 만돌린의 화음소리, 병 속의 우유를 따르는 소리, 레이스 쿠션 위의 보석이 서로 부딪히는 소리로 정적이 깨진 그 순간을 캔버스에 재현하였다. 또는 한숨 소리, 웃음 소리, 얼굴에 순간적으로 나타나는 표정까지도 포착해냈다. 수줍음과 기쁨, 집중과 활기, 소란과 열정이 한 작품에서 나타나기도 했다. 베르메르는 우아한 필치로 표현된 여인들의 세계로 관객을 초대한다. 실제로 그는 어머니, 장모, 아내, 여동생, 딸을 비롯하여 여인들에게 둘러싸인 삶을 살았지만, 그는 작품 속에 등장하는 여인들의 정보를 전혀 공개하지 않았다. 작품 속 여인들은 하나같이 이름이 없고, 그렇기에 그녀들에 대한 정보도 얻을 수 없다. 하지만, 베르메르는 번뜩이는 재치를 사용해 그녀들 모두를 사랑스러운 모습으로 재현했다.

◀ 베르메르, 〈편지를 쓰는 여인〉, 1670년경, 더블린, 아일랜드 내셔널 갤러리.
편지를 쓰는 행위를 통해 여인의 사회적 계급을 알 수 있다.

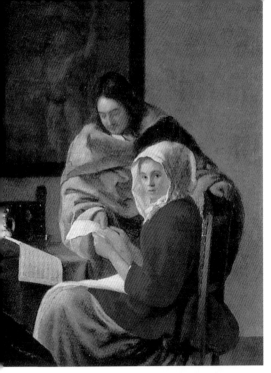

◀ 베르메르, 〈중단된 연주〉, 1660~1661년, 뉴욕, 프릭 컬렉션.
이 작품은 비록 베르메르의 대표작들 중 하나는 아니지만, 역시 뛰어난 심리 묘사를 보여주는 작품이다. 남자가 집중해서 악보를 읽고 있는 동안, 여인은 생동감 넘치는 시선으로 다른 방향에 주의를 기울이고 있다. 그녀는 생각지 않았던 관찰자가 있음을 깨닫고 의문의 눈길을 보내고 있다.

▶ 베르메르, 〈졸고 있는 젊은 여인〉, 1657년, 뉴욕, 메트로폴리탄 미술관.
이 작품은 베르메르가 초기의 '거대한 주제'(성서 또는 신화의 주제)에서 '일반적인 주제'로 넘어가는 시기의 작품이라는 점에서 매우 중요한 의미를 가지고 있다. 그는 여인을 마치 정물처럼 표현했으며, 여인 주변의 배경도 매우 고요한 느낌을 준다. 고요하게 자고 있는 여인과 테이블 위의 정물은 세잔을 연상케 한다.

◀ 베르메르, 〈편지를 쓰는 소녀〉, 1665년경, 워싱턴, 내셔널 갤러리.
베르메르의 손끝에서 태어난 완벽한 황금색 빛이 방 안을 채우고 있다. 이렇게 따뜻한 빛으로 화면 전체를 채운 점이 예외적이다.

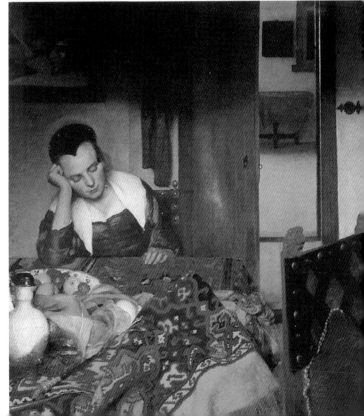

〈편지를 읽는 여인〉

1660년부터 1663년에 걸쳐 그려진 이 작품은 암
스테르담의 국립 미술관에서 소장 중이며, 이 작품에 대해서 학계의 의견이
분분하다. 주인공인 여인에 대한 의문 — 여인은 임신 중인가? 어떤 소식을
읽고 있는 것인가? 화가와 이 여인의 관계는 무엇인가? — 뿐만 아니라 작
품 속 모든 구성 요소들이 각자의 역할을 가지고 기하학적으로 배열되어 있
는, 치밀하게 구성된 화면의 의미에 대해 아직도 수많은 의견이 존재한다.

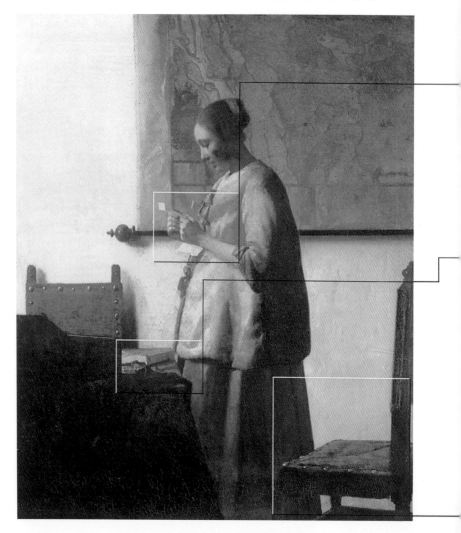

◀ 당시 시대의 여성 복식과의 비교를 반복해보았음에도 불구하고, 그림 속 주인공의 옷차림, 특히 간결하게 마감되어 있는 그녀의 블라우스가 이미 결혼하여 임신한 젊은 주부의 옷차림인지는 정확하게 장담할 수 없다. 베르메르는 창을 통하여 쏟아져 들어오는 빛을 편지의 표현에 응축시킴으로써 관객이 하얀 빛과 푸른 옷의 대비를 한눈에 느낄 수 있도록 하였다.

▶ 테이블 위에 무심히 놓여 있는 진주는 아무리 작은 물체라 하더라도 빛과의 관계를 염두에 두고 완벽하게 표현했던 베르메르의 뛰어난 주의력을 알아볼 수 있는 좋은 증거물이다. 그의 작품에 들어 있는 고요함과 느림의 미학은 그의 작품 전반이 가지고 있는 진귀한 모티프이다.

◀ 비어 있는 의자는 지도나 편지와 마찬가지로 아마 먼 곳에 있을 여인의 남편인 의자의 주인을 기다리고 있는 것처럼 보인다. 그러나 베르메르는 주인공의 삶에 직접적으로 들어가지는 않는다. 등장인물의 개인적인 비밀을 침해하지 않는 선으로 표현의 제한을 둔 것이다. 그러면서도 당시 네덜란드의 문화 풍조인 상징과 엠블럼을 적절히 사용하였다.

초상화의 진화

베르메르 또한 17세기 네덜란드 회화의 초상화 분야에 그 업적을 남겼다. 부르주아 계급과 밀접한 관계를 맺었던 네덜란드의 화가들은 그 주문자들의 초상을 다수 남겼다. 초상화는 일반적인 그림을 판매하거나 화상의 중개로 위탁 받아 작업하는 것보다 높은 보수를 받을 수 있었다. 우리는 그림이나 제목만 봐서는 주문자가 누구였는지 일일이 알수가 없다. 〈진주 귀걸이를 한 소녀〉와 같은 베르메르의 초상화들은 당시 네덜란드 회화의 전형적인 기법인 '성격 묘사'와 그에 따른 '얼굴 묘사'와 그 맥락을 같이한다. 이러한 기법은 정밀하고 명확하지는 않은 대신 매우 매혹적이다. 네덜란드의 대표적인 초상화가인 렘브란트와 프란스 할스도 역시 이러한 기법을 사용하여 많은 초상화를 남겼는데, 그 초상화들을 보고 있노라면 주인공에 대한 화가의 애정 어린 시선이 느껴진다. 뿐만 아니라 이 시기에 그려진 '공식적인' 초상들 또한 이와 같은 종합적인 기법이 사용되었다.

▼ 프란스 할스, 〈바이올린을 연주하는 어부〉, 1630년경, 마드리드, 티센 보르네미사 미술관. 프란스 할스는 여러 점의 다양한 초상화에서 주인공을 표현하는 활달하고 다채로운 색감의 붓놀림으로 여러 기법을 시험하였고, 또 성공했다.

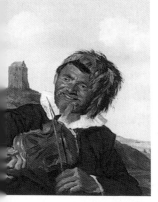

▶ 요하네스 베르스프롱크, 〈소녀의 초상〉, 1641년경, 암스테르담, 국립미술관. 당시 네덜란드의 미술 작품 구매자들이 좋아했던 아름답고, 세심하며 분석적인 초상화의 전형을 보여주는 작품이다. 옆쪽의 〈진주 귀걸이를 한 소녀〉와 비교해보면, 두 작품의 주인공의 표정에 따라 작품의 분위기가 확연히 다름을 확인을 할 수 있다.

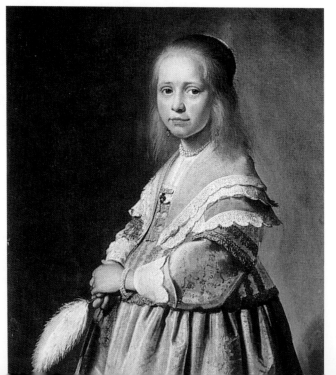

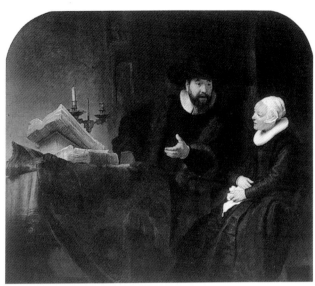

◀ 렘브란트, 〈메노파의
코르넬리스 안슬로의 초
상〉, 1641년, 베를린, 국립
미술관, 회화 전시실.
렘브란트의 초상화는 '국
제적으로' 그 명성이 높
았다.

▼ 베르메르, 〈진주 귀걸
이를 한 소녀〉, 1665년경,
헤이그, 마우리츠호이스
미술관.
베르메르의 심벌과도 같
은 이 작품은 수많은 시
도에도 불구하고 그 주인
공이 누구인지 밝혀지지
않았다. 보는 사람을 매
혹시키는 이 소녀는 시간
을 초월한 듯한 여성적
매력을 환기시키고 있다.

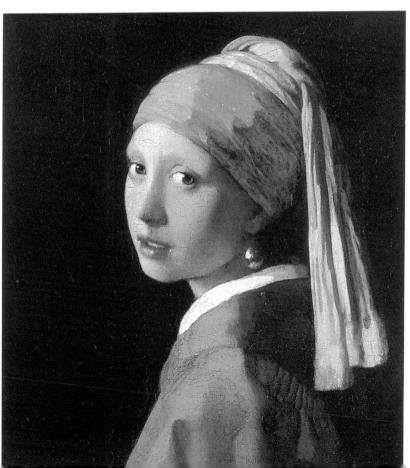

황금시대의 쇠락

17세기 중반, 공화국은 긴 쇠퇴의 증상을 보이기 시작했다. 지속적으로 재발되는 영국과의 전쟁과 태양왕의 영토 확장에 작은 나라인 네덜란드는 유럽 열강 사이에서 눈치를 볼 수밖에 없는 상황이었다. 강력한 내부 결속과 해전에서의 강점 덕분에 늘 침략을 피할 수 있었던 네덜란드였지만, 계속되는 전쟁과 국제적인 역할 때문에 경제가 성장하던 시기는 지나가고 국가는 점점 가난해지고 있었다. 이에 젊은 세대들은 모험에 대한 용기를 발휘했다. 할아버지와 아버지 세대를 존경하는 젊은 상인들과 기업가들은 영토의 방어와 해로의 주권을 차지하려는 도전에 대한 두려움이 없었다. 네덜란드는 오라녜 공의 잃어버린 왕위를 다시 세우기 위해 그를 더 이상 공화국의 '대공'이 아닌, 왕으로 추대할 채비를 갖추었고, 또 아펠도른의 초원 위에 '헤트 로' 궁전을 건설했다. 이 궁전은 네덜란드 국민들에게 상징적인 의미가 되었다. 1660년 이후, 예술적인 취향에 있어서도 변화가 시작되었다. 좀 더 '국제적인' 취향이 선호되었으며, 풍부한 고전주의와 보는 이를 유쾌하게 만드는 작품들이 인기를 끌었다.

▲ 렘브란트, 〈허리에 손을 올린 자화상〉, 1652년, 빈, 미술사 박물관.
화가라는 자신의 직업에 대해 누구보다 자긍심을 가지고 있었던 렘브란트는 심리적 자존감의 몰락, 경제적인 실패, 대중들의 취향 변화라는 상황에 맞닥뜨리게 되었다.

▶ 소(小)빌렘 반 데 벨데, 〈호우덴 레우(황금 사자-옮긴이) 선의 암스테르담 도착〉, 1686년, 암스테르담, 역사 박물관.

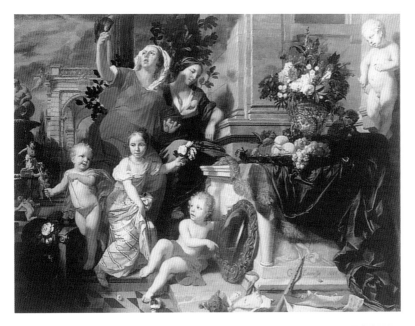

▲ 헤라르트 데 라이레세, 〈오감의 알레고리〉, 1668 년, 글래스고 미술관. 렘브란트의 제자로 그의 영향을 많이 받았던 데 라이레세는 1660년 이후 에 고전주의의 훌륭한 해 석자라고 불렸다.

▶ 얀 스텐, 〈농장의 뒷마 당〉, 1660년, 헤이그, 마 우리츠호이스 미술관. 얀 스텐의 초기작에서는 날카로운 암시나 사회에 대한 풍자대신 사랑스럽 고 친근한 광경을 많이 볼 수 있다.

〈우유를 따르는 여인〉

1660년경에 그려진 이 유명한 작품은 암스테르담의 국립 미술관에 소장되어 있다. 이탈리아 회화의 원형을 느낄 수 있으며, 창문을 통해 들어와 주변을 감싸는 빛의 처리에 있어서 전형적인 베르메르의 방식이 사용되었다.

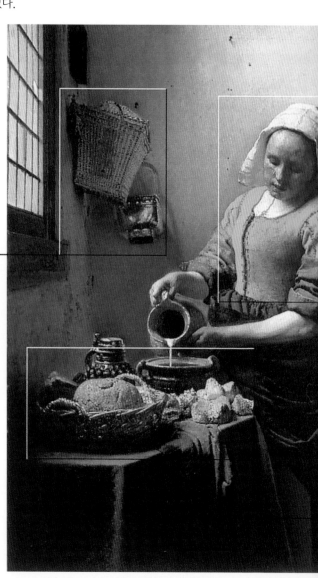

▲ 바구니에는 아무것도 들어 있지 않다. 벽에 걸려 있는 물건들은 가정에서 일상적으로 사용되던 물건들로서, 집안의 사회적인 위치를 가늠케 한다. 베르메르는 변화무쌍하고 눈부신 붓놀림을 사용하여 금속 제품을 포함한 어떤 종류의 물건이든지 그 표면을 마치 사진처럼 정확하게 표현했다.

▶ 얀 링케, 〈우유를 따르는 여인과 '엉클 샘'〉, 1907년, 『헤트 바테를란트』에서 발췌. 네덜란드의 상징과도 같은 그림인 베르메르의 〈우유를 따르는 여인〉을 정치 풍자적인 우의로 표현했다.

◀ 다른 한편으로, 우유를 따르는 여인의 신원에 대한 우의적 의미가 오래 전부터 제기되어 왔다. 단 한 방울의 우유도 흘리지 않는 주의력을 강조하여 표현한 것으로 보아, 당시 네덜란드 여인들의 기질을 상징하는 상상 속의 주인공을 창조해낸 것이 아니냐는 추측이 존재한다.

▼ 베르메르의 그림에는 등장인물들의 매혹적인 자태뿐 아니라 극히 세심한 디테일까지도 보는 이의 눈길을 사로잡는다. 식탁 위의 정물은 마치 손에 잡힐 듯이 사실적이다.

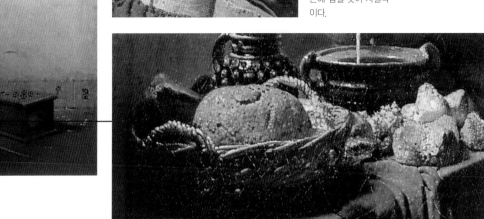

베르메르와 시민군

▲ 빌렘 칼프, 〈호른 잔이 있는 정물〉, 1653년, 런던, 내셔널 갤러리. 상징적인 정물들은 놀라울 정도의 주의력으로 실제와 흡사하게 표현되었다.

베르메르의 생애에 관한 많지 않은 문서를 살펴보다 보면, 1664년 그가 시민군에 참여했다는 기록에 눈길이 머물게 된다. 당시 서른두 살이었던 베르메르는 징집은 되지 않았음에도 불구하고, 다시 발발한 영국과의 전쟁에 시민군으로 참전할 뜻을 굳혔다. 전쟁은 1655년 성공적으로 끝났다. 베르메르가 시민군에 참여했던 이 시기 직후에 그의 작품에서도 군인과 관된 주제가 등장한다. 이후에도 시민군에 참여했던 그의 경험은 간간히 작품에 반영되었다. 시민군에 관한 기록을 살펴보아도 시민군이 정규 군대의 지휘하에 있었느냐 하는 점은 확실히 확인할 수 없다. 많은 경우, 자신이 살고 있는 지역을 방위하는 일을 했을 것으로 추측된다. 시민들은 자신들이 속한 공동체를 위해 어느 정도 부담이 따르는 이 직무를 기꺼이 수행했던 것으로 기록되어 있다. 평화가 다시 찾아오고 경제도 다시 번영하게 되었을 때, 시민군은 완전히 해체되었지만, 그들의 이야기는 네덜란드연합주의 자랑스러운 영웅적 역사가 되었다. 이들을 위해 공식적인 연회가 열렸고, 풍성한 음식과 술이 이들의 노고를 치하하기 위해 제공되었다.

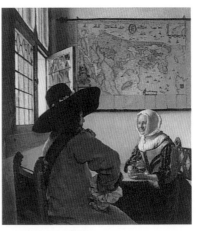

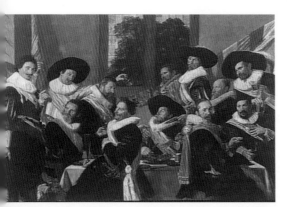

◀ 프란스 할스, 〈하를렘의 성 아드리아누스 시민군의 연회〉, 1627년, 하를렘, 프란스 할스 미술관. 프란스 할스는 시민과 시민연합의 집단 초상화를 많이 그렸다.

▲ 베르메르, 〈군인과 미소 짓는 여인〉, 1655~1660년, 뉴욕, 프릭 컬렉션. 베르메르의 그림 속에 나타나는 군인들은 힘을 겨루는 모습보다는 앉아 있거나, 사랑에 빠진 모습이다.

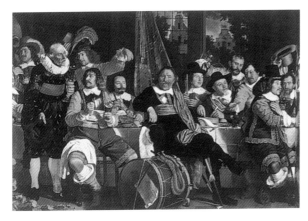

◀ 바르톨로메우스 반 데 르 헬스트, 〈시민군의 연회〉, 1648년, 암스테르 담, 국립 미술관.
시민군들은 서로를 '전우'라 부르며 일치 단결 했고, 종전 후의 즐거운 연회를 마음껏 즐겼다. 베스트팔렌 평화조약을 축하하는 연회 장면이다.

▶ 렘브란트, 〈야경〉, 1642년, 암스테르담, 국 립 미술관.
이 작품은 잘 알려져 있 듯이 프란스 반닝 코크 가 지휘하는 암스테르담 시민군을 그린 것이다. 이 그림은 시민군 전우 회의 회의실을 장식하기 위해 그려졌으며, 보수는 그림 속 주인공들이 분 담하여 지불하였다.

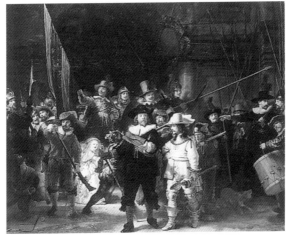

▼ 베르메르, 〈포도주를 마시는 여인〉, 1662년경, 베를린 국립 미술관, 회 화 전시실.
떠들썩한 시민군의 모습 을 그린 작품에서도 베 르메르는 고요하고 정적 인 분위기를 연출하였다.

야경

네덜란드 미술사에서 가장 유명한 작품 중의 하나인 이 작품은 같은 주제를 다룬 다른 작품과 확연히 다른 차이를 보인다. 먼저, 그림 속 '순찰'은 범죄자를 붙잡고 범 죄를 소탕하기 위한 목적이 아니 라 평화롭고 즐거운 퍼레이드의 모습이다. 밤의 분위기를 느낄 수 는 있으나, 마치 낮인 것처럼 환하 고 다채로운 색채가 사용되었다. 렘브란트의 장기가 모두 나타나 있다.

1660년 이후 네덜란드 풍경화의 발전

베르메르의 거의 모든 작품은 부르주아 계급의 생활상을 다루고 있다 해도 과언이 아니다. 하지만 드물게 그는 집 밖, 도시의 거리에서 벌어지는 일들에 관심을 가지기도 했다. 암스테르담 국립 미술관에 소장되어 있는 〈작은 길〉은 〈델프트 전경〉만큼이나 유명한 걸작으로, 베르메르와 당시 풍경화와의 관계를 잘 보여준다. 베르메르에게 있어서 풍경화는 도시의 모습이나 아름다운 분위기, 또는 기념비적인 역사적 사건이나 신화와 마찬가지로 흥미로운 주제가 아니었다. 대신에 그는 인간의 삶과 영혼, 감정에 대해 깊은 관심과 열정을 가지고 매진했다. 때문에 베르메르는 풍경화를 그릴 때도 작은 부분이나마 항상 인물을 그려 넣었다. 배경과 따로 노는 듯하게 동떨어진 모습이 아니라, 철저히 '계산된' 의도로서 배경에 녹아드는 모습으로 표현하였다. 당연히 이 작품은 풍부한 질감과 눈부신 자연의 표현이 돋보이는 17세기 네덜란드 풍경화들 중에서는 별로 눈에 띄지 않는다. 또한, 당시 이 풍경화 분야에는 많은 거장들이 존재했다. 산레담은 교회 내부를 하얀 색조로 채운 눈부신 풍경화들을 남겼다. 반 로이스달은 드넓은 전원의 풍경을, 반 호이엔은 바다의 풍경을, 그리고 반 데르 헤이덴은 도시와 길거리의 풍경을 표현하는 데 각각 두각을 나타냈다.

▼ 피테르 산레담, 〈아센델프트의 성 오돌포 교회의 내부〉, 1649년, 암스테르담, 국립 미술관. 산레담은 자신만의 건축적인 감각과 측정기법을 통해 건물 내부의 모습을 있는 그대로 화폭에 담았다. 그는 이 분야에 있어서 최고의 전문가에 속했다.

◀ 렘브란트, 〈돌다리가 있는 풍경〉, 1635년경, 암스테르담, 국립 미술관. 렘브란트가 네덜란드의 전원 풍경을 그린 작품은 매우 드문데, 이 그림은 그중의 하나이다.

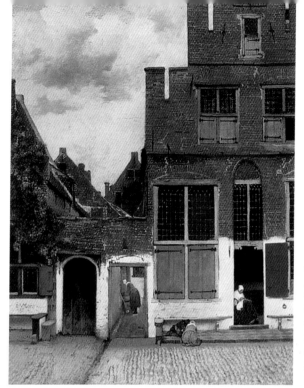

◀ 베르메르, 〈작은 길〉,
1657~1658년, 암스테르
담, 국립 미술관.
베르메르는 후기 고딕
양식의 이 건물에서
1661년까지 살았다. 1661
년에 건물은 델프트 화
가들의 조합인 성 루가
길드의 건물을 세우기
위해 허물어졌다.

▼ 얀 반 데르 헤이덴,
〈암스테르담의 서(西)교
회〉, 1660년, 런던, 내셔
널 갤러리.
반 데르 헤이덴도 산레
담처럼 과학적인 건축적
기법을 사용하여 도시의
풍경을 표현했다. 렘브란
트 또한 1669년에 이 교
회의 모습을 그렸다.

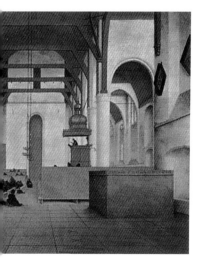

▶ 야코프 반 로이스달,
〈히브리의 공동묘지〉,
드레스덴, 국립 미술관.
이 매력적인 그림은 로
이스달의 대표적인 걸작
중의 하나로 손꼽힌다.

환상적인 분위기와 렘브
란트를 연상시키는 풍경
표현은 마치 고대의 풍
경을 보는 듯한 느낌을
준다.

〈델프트 전경〉

헤이그의 마우리츠호이스 미술관에 소장되어 있
으며 1660~1661년에 걸쳐 완성되었다. 베르메르의 새로운 작품세계를 개
화시킨 것으로 평가받는 주요 작품으로서, 실제 같은 섬세한 풍경 묘사를
통해 서정적이고 자유로운 도시의 모습을 담았다.

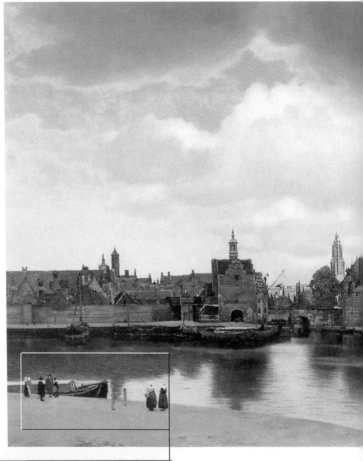

◀ 인물을 포함하고 있
는 베르메르의 작품 중
혁신적이라고 할 만 하
다. 인물들은 풍경의 일
부로 포함되어 있을 뿐
이다. 이 인물들은 예의
베르메르의 작품 속 인
물들과 달리, 무엇을 팔
거나 도시적인 옷차림을
하고 있지 않다.

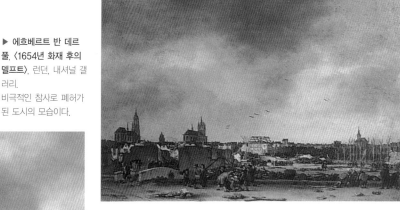

▶ 에흐베르트 반 데르 풀, 〈1654년 화재 후의 델프트〉, 런던, 내셔널 갤러리.
비극적인 참사로 폐허가 된 도시의 모습이다.

◀ 놀라울 정도로 실제와 흡사한 이 기념비적인 작품에서, 양 끝에 각각 탑이 하나씩 서 있는 성문은 바로 로테르담 성문이다. 15세기 풍으로 지어진 이 성문은 나중에 파괴되었지만, 베르메르를 비롯한 많은 거장들의 작품 속에서 그 모습을 찾아볼 수 있다. 고요한 주변 풍경과 더불어 이 성문은 작품의 오른쪽에 자리 잡고 있다.

▶ 역사의 흥망성쇠에 따른 도시 풍경의 역사는 1675년에서 1678년에 걸쳐 쓰여진 『델프트의 거대한 소용돌이』에서 매우 날카롭게 분석되어 있다. 변함없이 도시의 역사를 간직하고 있는 증거물은 구교회(왼쪽)와 신교회이다.

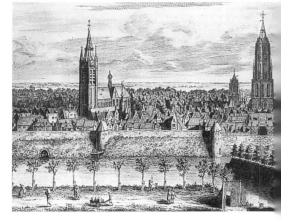

정치와 미술에 대한 시각

17세기 중반의 네덜란드는 영광의 물결에 휩싸였다. 1648년 베스트팔렌 조약에 의해 독립을 쟁취한 네덜란드는 식민지라는 굴레에서 벗어나 기쁨을 즐겼다. 하지만 주변국들과의 충돌이 끝난 것은 아니었다. 특히, 영국 해군은 네덜란드를 세 차례나 침략했다(1652년, 1665년, 그리고 베르메르가 사망한 해인 1675년 초반). 유럽 열강들은 작은 나라인 네덜란드를 가만히 두지 않았다. 비록 주변국들과의 전쟁에서 대승을 거두지는 못했지만, 네덜란드는 다시는 식민지가 되지 않았다. 일부 네덜란드인들은 북아메리카 대륙으로 이주하여 1625년에 뉴암스테르담이라는 도시를 세웠다. 40년 후, 네덜란드는 이 도시를 수리남과 교환하는 조건으로 영국에 내어주었고, 도시의 이름은 뉴욕이 되었다. 17세기 중반 네덜란드는 내부적으로 고요한 사회 분위기를 유지하고 있었지만, 대외적으로는 복잡한 국제 정세의 중심에 있었다. 베르메르의 삶 또한 지속적으로 발발했던 전쟁으로부터 영향을 받을 수밖에 없었다. 1664년 베르메르가 시민군에 참여했었던 기록이 문서로 전해지고 있다.

▼ 피테르 데 호흐, 〈암스테르담의 신(新)시청사의 접견실에 들어선 방문자〉, 마드리드, 티센 보르네미사 미술관.
야코프 반 캄펜의 작품인 신시청사는 고전주의의 눈부신 본보기이다.

▶ 프란스 할스와 피테르 코데, 〈레이니르 레알 장군과 동료들〉, 1636년, 암스테르담, 국립 미술관.

▶ 아브라함 반 베이예렌, 〈정물〉, 암스테르담, 국립 미술관.
17세기 중반 네덜란드의 미술품 수집가들은 풍부하고 화려한 느낌의 정물화를 선호하였고, 그 결과 정물화가 다시 네덜란드 회화의 주인공으로 부각되었다. 바로크 양식의 이 정물화 또한 매우 사실적인 동시에 개성이 넘치는 작품이다.

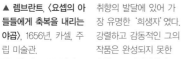

▲ 렘브란트, 〈요셉의 아들들에게 축복을 내리는 야곱〉, 1656년, 카셀, 주립 미술관.
렘브란트는 1660년경, 네덜란드인들의 예술적 취향의 발달에 있어 가장 유명한 '희생자'였다. 강렬하고 감동적인 그의 작품은 완성되지 못한 초안으로 평가받았다.

▲ 렘브란트, 〈바타비족의 맹세〉, 1661년, 스톡홀름, 국립 미술관.
렘브란트는 공식적인 용도의 회화를 많이 그렸던 화가중의 한 사람으로서, 그 업무를 지속적으로 수행했다. 이 감성적인 작품은 관람자의 마음을 움직이는 극적인 구도를 사용하였으며, 암스테르담의 새 시청사를 위한 작품으로 제작되었다.

그림 속 그림

'그림 속 그림' 형태로 작품 속에 다른 작품들을 포함시키는 기법은 베르메르의 작품에서도 자주 발견된다. 단, 베르메르는 다른 거장들의 그림을 정밀하게 재현하기보다는 특징을 포착하여 단순하게 표현하는 방식을 선호했다. 거장들의 걸작에 대한 베르메르의 존경심은 그림 속 그림에 나타난 특징적인 디테일에 고스란히 녹아 있다. 원작의 섬세한 표현은 찾아볼 수 없지만, 대신 그 의미만큼은 관람자에게 잘 전달되고 있다. 그림 속 그림은 베르메르가 작품에서 전하고자 하는 의미를 우의적으로 알려주는 역할을 하기도 한다. 베르메르의 아버지는 여관과 함께 미술품 거래소도 운영했기 때문에 그가 수많은 미술 작품 속의 의미를 읽어내는 통찰력을 지니게 된 것은 어찌 보면 자연스러운 일이다. 어려서부터 그림에 파묻혀 자라난 베르메르는, 미술품 거래가 부업이었던 집안 분위기에서 미술품 수집가들의 기호를 파악하는 상인의 감각을 자연스레 지닐 수 있었다. 특히 내면과 외면 모두를 완벽하게 표현하는 능력으로 당대 최고의 명성을 얻은 렘브란트에게 큰 영향을 받았다.

▶ 베르메르, 〈세 명의 콘서트〉, 1665~1666년, 보스턴, 이자벨라 스튜어트 가드너 미술관.
배경의 벽면에 걸린 풍경화는 반 로이스달의 작품을 떠올리게 하며, 인물화는 카라바조 화파였던 디르크 반 바뷔렌의 〈뚜쟁이〉이다. 이 작품의 경우에는 그림 속의 그림이 특별히 도덕적인 의미를 지니지는 않으며, 단지 당시의 네덜란드의 수집가들이 이탈리아 화풍을 선호했음을 보여주고자 하는 의미로 해석된다.

▼ 베르메르, 〈하프시코드 앞에 앉아 있는 여인〉, 1670년경, 런던, 내셔널 갤러리.
배경으로 보이는 그림 역시 반 바뷔렌의 작품으로, 베르메르가 그림 속 그림으로 이 작품을 선호하였음을 알 수 있다. '그림 속 그림'은 베르메르의 작품 세계를 설명하는 주요 요소로 자리 잡았다.

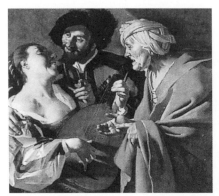

▲ 디르크 반 바뷔렌, 〈뚜쟁이〉, 1622년, 보스턴 미술관.

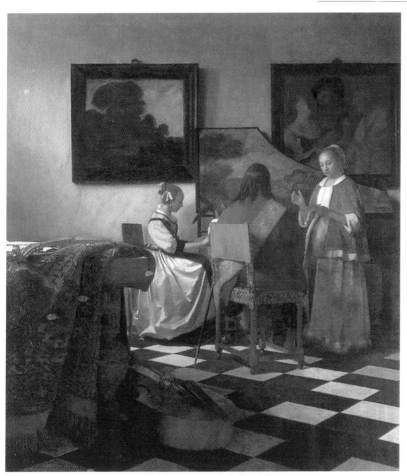

◀ 베르메르, 〈하프시코드 앞에 서 있는 여인〉, 1670년경, 런던, 내셔널 갤러리.

이 작품은 당시 부르주아 계급의 취향을 잘 반영하고 있다. 배경이 되는 벽면에 걸려 있는 작은 크기의 풍경화와, 트럼프 카드를 들고 있는 것으로 보이는 큐피드를 그린 17세기풍의 커다란 그림이 대조적이다(베르메르는 일인 초상을 선호하였다).

〈저울을 다는 여인〉

1664년경 제작되었고, 워싱턴의 내셔널 갤러리에 있는 이 작품은 베르메르의 황금기 작품 중 하나이다. 왼쪽의 창문에서 들어오는 희미한 빛이 여인이 입고 있는 외투의 가장자리와 베일에 반사되고 있다. '진주의 무게를 재는 여인'이라는 별명을 지닌 이 우아한 작품은 반짝거리는 금과 진주가 매우 아름답게 표현되어 있으며, 역시 벽면에는 '최후의 심판' 장면을 묘사한 '그림 속의 그림'이 걸려 있다.

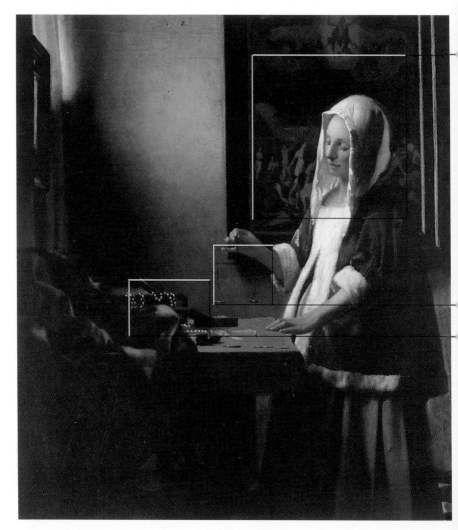

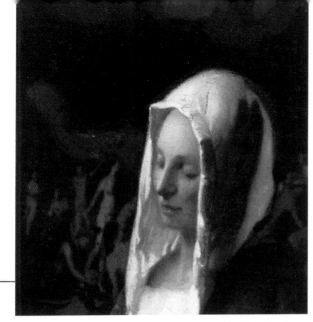

◀ 골똘히 생각에 잠긴 듯한 얼굴 표정과 태도, '최후의 심판' 그림 앞에 서 있는 자신 쪽으로 저울을 끌어당기는 행동은 가톨릭 교리의 심판에 대한 우의를 담고 있다. 이 여인은 인간을 위해 기도하는 성모 마리아를 상징한다고 볼 수 있다. 기도하는 성모라는 이 특별한 신학적 역할은 그림 속 여인이 왜 임신한 모습을 하고 있는지를 설명해준다.

▶ 그림 속 저울은 매우 정확한 형태로 표현되어 있다. 현미경의 도움과 색채의 화학적 분석은 금과 진주에만 적용된 것은 아니었다. 여인은 우아하면서도 내면의 깊은 성찰이 우러나오는 동작으로 저울의 평형상태를 유지하고 있다. 관람자는 한눈에 '거장'의 그림이라는 것을 느낄 수 있다. 그림 속 장면은 전형적으로

최후의 심판(손에 든 저울로 인해)을 떠올리게 하는 동시에, 단지 귀금속의 무게를 재고 있는 여인의 온화한 분위기를 연출하고 있기도 하다. 우리는 그림 속 주인공인 여인이 최후의 심판 장면을 자신의 몸으로 가리고 서서 자신이 골라낸 보석을 감정하는 모습에서 선의 대변자의 모습을 발견할 수 있다.

◀ 푸른 직물 위로 어지럽게 흩어진 보석들은 치명적인 유혹과 탐욕의 상징으로, 저울에 아직 올려지지 않은 채 심판을 기다리는 범인들의 혼란스러운 상태를 보여준다. 반면, 가장 아래쪽에 놓여 있는 하얀 빛깔의 진주는 성모 마리아의 맑은 심성을 나타낸다.

베르메르, 〈붉은 모자를 쓴 여인〉, 1665년경, 워싱턴, 내셔널 갤러리

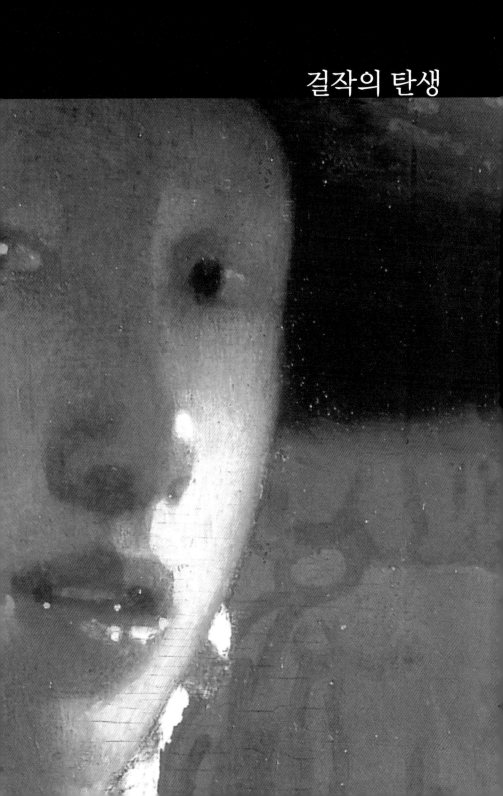

걸작의 탄생

델프트 미술계의 상황

1660년을 기점으로, 마요르카 도자기 생산으로 명성을 떨치는 기쁨을 누리게 된 델프트는 미술사적 시기에 있어서도 빛나는 황금기를 맞이하게 된다. 미술사가들은 카렐 파브리티위스가 화약창고의 폭발사고로 일찍 세상을 떠난 것을 개탄하였다. 이제 상황은 완전히 달라져버렸다. 베르메르나 테르보르흐도 얀 스텐이나 피테르 데 호흐처럼 델프트 회화의 한 축을 짊어진 거장의 반열에 당당히 올라서게 되었다. 그럼에도 불구하고 베르메르를 비롯한 이 화가들의 업적에 대해 자세히 기록된 문서가 거의 없는 상황이며, 나아가 이들의 회화는 개별적인 연구 없이 정밀함과 진솔함이라는 큰 특징만을 공통점으로 삼아 한데 묶여 평가되곤 했다. 베르메르는 앞의 특징들 외에도 일상생활에서 나타나는 사소한 동작과 상황에 나타나 있는 미묘한 심리를 묘사하는 데에 특히 탁월한 능력을 보이는 화가였다. 이 시기에 델프트는 미술품 거래의 장으로 떠올랐으며, 여행자들과 미술품 수집가들로 늘 북적였다. 이후 수년간(프랑스가 네덜란드를 침공하기 전까지) 델프트는 미술의 작은 수도라는 이미지를 간직하게 된다.

▼ 프란스 반 미리스, 〈음악 수업〉, 슈베린, 국립 미술관.
반 미리스는 그 정신이나 회화 기법에 있어서 베르메르와 매우 유사한 특징을 보이며, 그의 작품 또한 그 수가 매우 적다. 그의 몇 점 되지 않는 걸작은 빛의 활용이라는 점에서 매우 탁월함을 보인다. 무엇보다, 다른 거장들의 걸작처럼 심오한 정신세계를 표현하는 능력은 누구에게도 뒤지지 않는다.

▶ 여인숙 모티프는 네덜
란드를 비롯한 여러 나라
의 미술 시장에서 흔한
주제였다. 또한 여인숙 풍
경은 판화가이자 화가이
며 양조업자였던 얀 스텐
의 유머 감각 넘치는 작
품을 비롯해, 많은 화가들
에게서 사랑받는 주제였
다. 베르메르는 그 자신이
여인숙에서 자랐음에도
불구하고 여인숙의 왁자
지껄한 모습을 다룬 작품
은 남기지 않았다.

▼ 얀 스텐, 〈델프트의 부
르주아와 그의 딸〉,
1665년경, 개인 소장.
17세기 네덜란드 중산층
의 전형적인 모습을 그린
이 작품의 배경은 뒤편으
로 신교회가 있는 것으로
보아 델프트임을 알 수
있다. 부유한 부르주아 계
급의 남성이 가난한 여성
의 이야기를 듣고 있다.
확연히 드러나는 계급의
차이는 남녀 주인공뿐 아
니라 그들의 자녀들의 모
습에서도 느낄 수 있다.

◀ 베르메르의 추종자,
〈피리를 들고 있는 여인〉,
1668~1780년, 워싱턴,
내셔널 갤러리.
모든 면에서 이질감이 느
껴지는 듯한 이 작품은
베르메르의 동료나 추종
자가 그린 것으로, 거장의
손길이 느껴지지 않는다.
이 작품과 마찬가지로 워
싱턴의 내셔널 갤러리에
소장되어 있는 〈붉은 모
자를 쓴 여인〉(66~67, 71
쪽)에서 모티프를 따왔음
을 짐작할 수 있다. 세세
한 디테일은 베르메르의
그것을 완벽히 모사했다
고 해도 과언이 아니다.
특히 여인의 소매 부분이
나 뒤편에 보이는 사자모
양 조각품 등의 묘사는
수준급이다. 그러나 이 여
주인공에게서는 베르메르
의 작품 속 여인들에게서
나타나는 섬세한 심리를
느낄 수 없다. 바로 이러
한 점이 거장의 작품과의
차이점이라고 할 것이다.
전체적으로 살펴봤을 때,
화가는 베르메르의 화풍
을 '학습'하는 중이었거
나, 아니면 존경하는 거장
의 스타일을 모방하는 중
이었을 것이다.

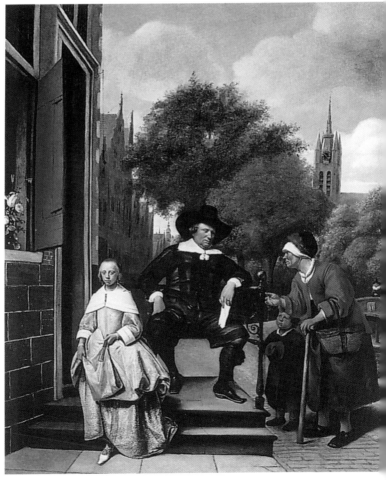

가정과 미술

베르메르가 델프트에서 보낸 인생은 일말의 혼란이나 사건을 찾아볼 수 없이 평온하였다. 베르메르와 관련한 문서나, 그의 가족에 관한 기록에는 교회의 세례당과 공동묘지가 반복하여 기재되어 있을 뿐이다. 베르메르와 카타리나는 이례적으로 열다섯 명이나 되는 아이를 낳았으며, 이중 네 명의 아이가 어렸을 적에 사망하였다. 베르메르의 이른 죽음 당시 열한 명의 자녀가 남아 있었으며, 이중 성인의 나이까지 살아남은 아이는 단 한 명뿐이었다. 베르메르의 가족의 범위는 부인과 딸들, 그리고 그의 누나 헤르트뤠이트와 어머니인 디그나, 그리고 장모인 마리아 틴스 정도였다. 그의 그림에 등장하는 여인들의 존재가 정확히 밝혀진 바는 없지만, 유독 여인들의 일상적인 모습을 많이 그린 그가 가족들의 모습을 자신의 작품 속에 담았을 거라는 추측이 일반적이다. 예를 들어 워싱턴에 있는 〈붉은 모자를 쓴 여인〉의 경우 주인공의 신원에 대해 추측만 난무할 뿐, 실제 이 여인이 누구인지에 관해서는 정확히 알려진 바가 없다. 이 여인은 베르메르의 가족 중의 한 명이거나, 다른 화가의 작품에서 모티브를 얻어서 만들어낸 인물일 것이다. 렘브란트 등의 다른 화가들과 달리, 당시 베르메르는 사생활과 작품 활동을 철저히 분리하였다.

▲ 프란스 반 미리스, 〈아내의 초상〉, 1657~1660년, 런던, 내셔널 갤러리.
세심하면서도 선이 정확한 그의 초상화는 베르메르의 초상화와 자주 비교되었다.

▼ 렘브란트, 〈가족의 초상〉, 1667년경, 브라운슈바이크, 헤르초크 안톤 울리히 미술관.
가족의 잊혀지지 않는 즐거운 한때와 깊은 애정은 황금빛을 주조로 한 차분하면서도 풍요로운 색감으로 표현되었다.

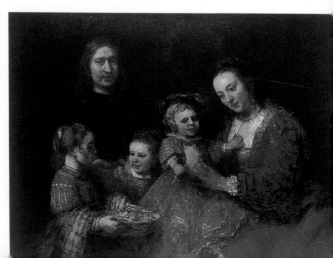

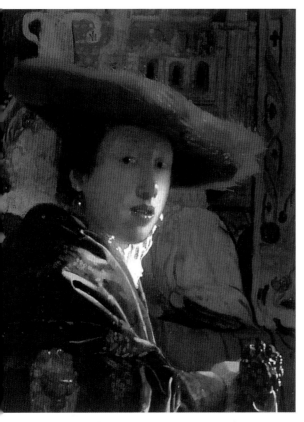

◄ 베르메르, 〈붉은 모자를 쓴 여인〉, 1665년경, 워싱턴, 내셔널 갤러리. 이 작은 작품은 캔버스가 아닌 목판에 직접 그려졌다는 점에서 베르메르의 작품 중 예외적인 특징을 가진다. 베르메르는 전문적인 초상화가는 아니었으나, 그의 작품들 속 인물들의 표현은 그 어떤 초상화가에게도 뒤지지 않을 만큼 놀라울 정도로 탁월하다. 전체적으로 뿌옇게 먼지가 앉은 듯이 색채를 퍼지게 한 효과를 사용하였지만, 챙이 넓은 모자의 붉은 색만은 눈에 띄게 선명하다. 여인의 팔 주변의 디테일(빛에 의해 그 형태를 알 수 있는 팔걸이 부분의 조각)은 베르메르의 '인상주의'적인 회화기법을 보여주는 좋은 예이다.

▼ 렘브란트, 〈두 여인과 아기〉, 수채화를 위한 스케치, 베를린, 동판화 수집관.

렘브란트의 영향

미술사에서 매우 아름답고 극적인 한 페이지를 채우고 있는 것은 바로 렘브란트의 인생과 관련된 사건일 것이다. 이는 여러 점의 드로잉과 일러스트에서도 나타난다. 베르메르가 결혼하여 많은 자녀를 낳은 반면 렘브란트는 대조적으로 극적인 사건들로 채워진 인생을 보냈다. 사랑해 마지않는 아내가 단 하나뿐인 아들 티튀스를 낳다가 사망하고, 이어서 1668년에는 아들 티튀스마저 렘브란트보다 먼저 사망했다. 인생의 마지막 일 년 동안 렘브란트(렘브란트는 1669년 10월 8일 사망)는 혼자였다.

얀 스텐과 도덕적 풍자

1626년 레이덴(렘브란트와 같은 도시)에서 출생한 얀 스텐은 17세기 네덜란드 회화를 대표하는 거장 중 한 사람이다. 동시대 미술가들과는 달리, 스텐은 한 도시에 정착하지 않고 이곳저곳으로 수차례 이사를 다녔다. 그는 초기에 레이덴에서 미술 교육을 받았다. 그의 풍자적인 작품들은 베르메르의 고요한 작품들과 묘한 공통점을 보였는데, 관람자를 미소 짓게 만들다가도 그림 안에 담긴 모순점을 깨닫게 한다는 점이 바로 그것이었다. 스텐은 위트레흐트와 하를렘을 돌아다니며 자신의 작품 세계를 구축했는데, 이들 지역에서 이탈리아 회화를 공부하고 또 프랑스 할스의 작품을 접하며 큰 영향을 받았다. 1648년 스텐은 여행가였던 얀 반 호이엔의 딸과 결혼하여 헤이그에서 잠시 살다가 델프트로 이주했다. 이 베르메르의 도시에서 얀 스텐은 회화 활동과 더불어 생계를 위해 양조장을 운영하기도 하였다. 나중에 그는 여러 도시에서의 생활을 청산하고 자신이 태어난 도시로 돌아갔다. 그의 작품들에는 동일한 주제가 여러 번 등장함에도 불구하고, 늘 새로운 시각과 다양한 해석이 존재한다. 그럼에도 그의 작품 세계를 관통하는 커다란 줄기는 현실과 도덕 간의 모순이다.

▶ 얀 스텐, 〈편지〉, 1663년경, 영국 왕실 컬렉션.
작품 속 상황에 비추어 등장인물의 심리를 유추할 수 있는 주제는 베르메르 또한 자주 다루었다. 편지 속의 내용, 희미한 동요, 호기심, 여인 간의 공모.

◀ 얀 스텐, 〈식전기도〉, 1660년, 서덜리 캐슬, 모리슨 컬렉션.
겸허한 인간의 진실된 신앙심에 대한 찬양이 느껴지는, 거장의 솜씨가 응축되어 있는 듯한 작품이다.

▲ 얀 스텐, 〈류트 연주자의 모습을 한 자화상〉, 마드리드, 티센 보르네미사 미술관.
태평스러운 태도와 눈을 찡긋거리는 표정의 화가는 스스로 연주자와 가수의 역할을 자청하였다.

▼ 얀 스텐, 〈화가의 가족〉, 1663~1665년, 헤이그, 마우리츠호이스 미술관.
이 작품은 스텐의 대표작 중 하나로, 조금은 모호한 분위기를 풍기는 작품이다. 그림 속에는 어른들이 아이들에게 좋지 못한 본보기를 보여주는 모습이 그려져 있는데, 이를 통해 네덜란드 미술의 도덕적인 경향을 엿볼 수 있다. 그러나 이러한 와중에도 스텐의 유쾌한 분위기는 관람자에게 고스란히 전달되며, 심지어 그는 파이프를 들고 있는 남성의 얼굴을 자신의 자화상으로 표현했다.

▼ 얀 스텐, 〈여인숙의 풍경〉, 마드리드, 티센 보르네미사 미술관.
이 작품의 주제는 매우 불건전하다. 간사한 여인숙 주인은 파이프담배를 집고 있는 고상한 투숙객에게 임신한 듯 보이는 여인을 소개하고 있다.

데 호흐: 기품 있는 일상의 모습

회화 세계에 있어 베르메르의 분신이라고도 할 수 있는 피테르 데 호흐는 지나친 감정이나 시적 표현을 배제한 채 고요하고 평온한 가정의 모습을 즐겨 그렸다. 자신감 넘치는, 우아한 구도와 색감은 어떤 시대에서든 '기본적으로' 선호되는 화가의 자질이다. 1629년 로테르담에서 출생한 데 호흐는 렘브란트의 청년기 회화의 근원지이자 헤리트 도우가 세련되면서도 정밀한 작품들을 그렸던 도시인 레이덴에서 자신의 작품 세계를 구축하였다. 1654년 델프트로 이주한 그는 베르메르와 함께 네덜란드의 대표적 화가로 부상했다. 두 화가는 시선을 가정으로 돌려, 철저히 외부인의 시선으로 가정을 바라보았다. 베르메르는 인물의 심리 묘사에 치중한 반면, 데 호흐는 눈에 보이는 모습을 현실감 있게 표현하는 쪽에 중점을 두었다. 데 호흐는 생전에 이미 비평가들과 미술품 수집가들 사이에서 명성을 얻었다. 그는 1663년경 암스테르담으로 이주하였고, 1684년 로테르담에서 사망하였다.

▼ 피테르 데 호흐, 〈바느질하는 여인과 아이〉, 1662~1663년, 마드리드, 티센 보르네미사 미술관. 이 그림 속 배경은 17세기 네덜란드 가옥의 현관의 모습이다.

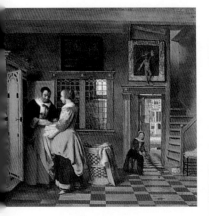

▲ 피테르 데 호흐, 〈침구 정리장〉, 1663년, 암스테르담, 국립 미술관. 데 호흐의 유명한 작품 중 하나인 이 그림은 데 호흐가 델프트에서 보낸 시기 중 비교적 후기에 제작된 작품이다.

◀ 데 호흐의 작품에는 어머니와 아이의 모습이 자주 나타난다. 이 주제는 어머니의 엄격하고 도덕적인 가정 교육자로서의 역할에 주목하였던 17세기 네덜란드 문화를 반영하고 있다. 그러나 대부분은 어머니로서의 애정이 여전히 우선이었다.

▶ 피테르 데 호흐, 〈안뜰에 있는 여주인과 하녀〉, 1660년경, 런던, 내셔널 갤러리.
사물을 표현하는 탁월한 능력을 확인할 수 있는 작품으로 데 호흐가 델프트에 거주할 당시 제작한 작품이다.

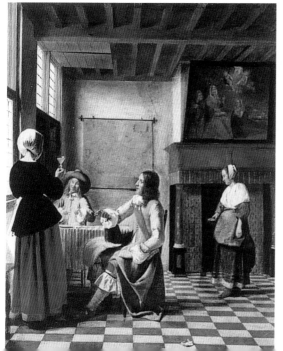

◀ 피테르 데 호흐, 〈그림이 있는 방〉, 1660년경, 런던, 내셔널 갤러리.
바둑판무늬의 바닥과 빛이 들어오는 창문, 격자무늬의 천장 등은 데 호흐의 세밀한 묘사 능력을 확실히 보여준다. 그림 속의 인물들과 사물들은 치밀하게 계산된 리듬에 맞추어 배열되어 있다. 이러한 배열법은 15세기 이탈리아 회화와 플랑드르 회화의 화법에서 기인한 것으로서, 17세기에 들어 다시 재현되었다. 인체와 사물의 형상을 보다 과학적으로 표현하고 건물의 구조 등 건축적인 면에 깊은 흥미를 가졌던 이러한 화가들 중에는 베르메르도 포함되어 있다.

음악

음악을 사랑했던 베르메르는 악기와 연주자를 그린 작품을 많이 남겼다. 특이한 점은 청중 앞에서의 연주회를 그린 작품은 찾아볼 수 없으며, 음악 수업이나 연주 연습, 또는 홀로 연주하는 장면을 그린 작품이 대부분이라는 것이다. 베르메르에게 음악이란 인간의 내면을 표현하는 도구이자 고독을 즐기는 방법이며, 소수의 지인과 취향을 나누는 행위였다. 이렇듯 그의 그림에서는 여러 명이 연주하는 장면은 찾아볼 수 없으며 악기가 주인공일 정도로 다양한 악기들이 세심하게 묘사되었다. 스피넷과 기타, 류트와 비올라, 플루트에서 트롬본에 이르기까지 베르메르의 악기에 대한 해박한 지식과 섬세한 묘사는 빈 미술사 박물관에 있는 〈화가의 작업실〉에 비견될 정도였다. 악기 묘사의 섬세한 기법과 장식적인 요소들은 악기와 음악 주제에 대한 그의 연구와 이해에서 비롯된 것이다. 그의 작품 속 스피넷은 안트웨르펜의 악기 장인인 한스 뤼케르스와 후계자인 얀 쿠세의 작품이다. 이 유명한 악기들 중 하나가 1648년에 300길더라는 엄청난 가격으로 콘스탄테인 호이헨스에게 팔렸는데, 이로써 베르메르는 직접 이 아름다운 악기를 볼 수 있는 기회를 얻었다.

▲ 진주층으로 장식된 17세기풍의 비올라, 밀라노, 시민 지원 미술관. 진귀한 진주층으로 악기를 장식하는 것은 17세기부터 시작되었다. 왼쪽의 기타 역시 진주층으로 장식되어 있음을 볼 수 있다.

▲ **크레모나 악기 공방의 테오르보**, 1593년, 밀라노, 시민 지원 미술관. 크레모나는 16세기에 이미 수준급의 악기를 제조하는 유명한 공방들이 존재했다.

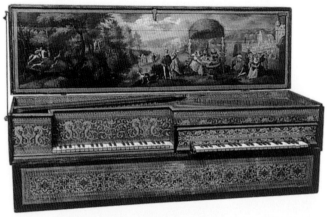

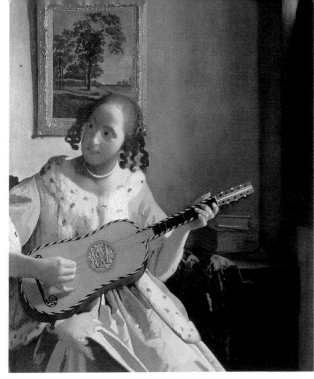

◀ 베르메르, 〈기타를 연주하는 여인〉, 1667년경, 런던, 켄우드하우스, 아이비그 유증.
베르메르는 다시 한 번 음악을 주제로 한 아름다운 작품을 선보였다. 작품의 구성에서 특히 눈에 띄는 점은 주인공인 젊은 여인의 시선처리이다. 그녀는 화면의 왼쪽에 시선을 고정시키고, 자신의 시선이 머무는 곳으로 자연스레 관람자의 시선을 유도한다. 음악을 진심으로 즐기는 듯한 분위기가 작품에 전체적으로 배어 있으며, 그렇기에 그림 속에 다른 등장인물은 필요하지 않아 보인다.

▶ 베르메르, 〈류트를 연주하는 여인〉, 1664년, 뉴욕, 메트로폴리탄 미술관.
그림 속 여인은 악기를 연주하고 있지만, 그림에서 더욱 중점적으로 표현하고 있는 것은 바로 창문을 통해 들어오는 햇빛이다. 이 작품에 대해서는 자세히 알려진 바는 없지만, 그림 속 배경과 명암처리가 특히 섬세하다.

◀ 한스 뤼케르스, 〈더블 버지널〉, 16세기 후반, 밀라노, 시민 지원 미술관.
뤼케르스가 제작한 스피넷과 버지널은 전 유럽에서 명성이 자자했는데, 기술적인 완벽함뿐 아니라 화려한 장식에서도 최고의 평을 받았다.

⟨음악 수업⟩

영국 여왕의 개인 소장품인 이 작품은 1664년경
에 제작되었다. 영국 영사였던 조셉 스미스의 소장품이었던 것을 1762년에
반 미리스의 작품과 함께 조지 3세가 구입했다.

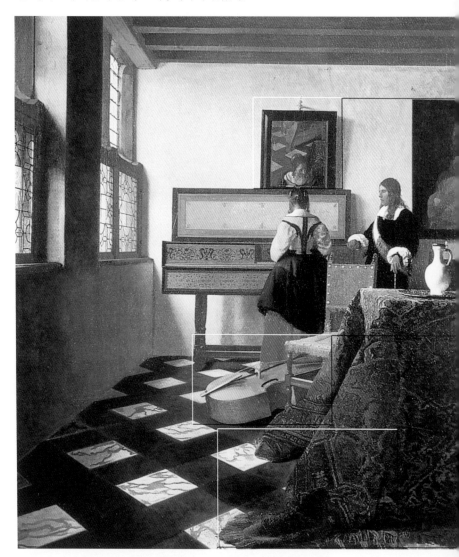

◀ 거울에 반사되는 장면을 통해 수업에 집중하고 있는 여인의 얼굴을 볼 수 있다. 뿐만 아니라 음악 선생인 남자와 학생인 여인 사이에 흐르는 미묘한 분위기도 읽을 수 있다. 두 인물은 둘 사이에 놓인 하늘색 등받이 의자만큼의 거리를 두고 서 있지만, 음악에 의한 그들의 고차원적인 결합은 모든 사물 간의 거리를 뛰어넘는다.

▶ 악기들은 하나같이 극도로 세심한 주의를 기울여 묘사되어 있다. 무엇보다 첼로의 나뭇결을 있는 그대로 살린 듯한 표현은 관람자를 놀라게 한다. 스피넷 위에는 "MVSICA LAETITIAE COMES MEDICANA DOLORVM(음악은 기쁨의 친구이며, 슬픔의 치유자이다)"라고 적혀 있다.

◀ 꼼꼼하고 세밀한 사물의 표현은 악기에만 적용된 것이 아니다. 화면 하단에 보이는 직물은 특유의 질감을 충분히 살리면서 볼륨감 있게 표현되었다. 바닥의 타일 역시 차가운 대리석의 느낌을 그대로 표현하였으며, 원근법이 사용된 기하학적 배열을 이루고 있다.

근원적 문제

베르메르의 작품 속에 등장하는 연주자들과 악기들은 델프트 화파의 거장이었던 그의 예술적 애호를 나타내는 분신들이라고 할 수 있다. 심리를 꿰뚫는 듯하면서도 서정적인 분위기를 지닌 베르메르의 이러한 작품들은 바로크 시대의 화풍에서 어느 정도 영향을 받았다고 할 수 있다. 바로크 시대에는 네덜란드뿐 아니라 다른 유럽 나라들에서도 정물과 함께, 또는 악기 연주가들의 초상 속에 악기가 등장한다. 또한, 주목할 만한 사실은 수많은 화가들이 스스로 연주하기를 즐겼다는 것이다. 무엇보다 회화와 음악은 상호간에 영감을 주고받으며 경쟁적인 관계를 발달시켰다. 미술가들은 구조적인 '조화'를 찾게 되었으며, 음악가들은 연주의 '색감'을 표현하게 되었다. 르네상스 시대에 서정시와 미술 간의 교류가 활발해졌고, 17세기에는 미술과 음악의 대화가 시작되었다. 풍부한 음악적 주제는 베르메르의 '선배'들의 영역에만 국한되었던 것이 아니라, 플랑드르 화파와 이탈리아 회화에까지 폭넓게 나타나는 현상이었던 것이다.

▶ 렘브란트, 〈성서 속 인물들의 콘서트〉, 1626년, 암스테르담, 국립 미술관. 이 작품은 렘브란트가 스무 살 즈음에 그린 초기작 중 하나로, 레이덴에서의 체류 후반에 제작한 귀중한 작품이다. 주인공들은 이국적인 분위기를 풍기는데, 악보를 편 채 노래하는 여인과 첼로, 하프를 연주하는 남자들이 등장하고 있다.

▼ 카라바조, 〈류트를 연주하는 여인〉, 1596~1597년, 뉴욕, 메트로폴리탄 미술관. 카라바조와 음악 간의 관계는 매우 견고하다. 카라바조는 음악에 대한 이해가 깊었으며, 음악에 관한 표현은 그의 초기작에서도 완벽한 경지를 보여준다.

▲ 유디트 레이스테르, 〈세레나데〉, 1629년, 암스테르담, 국립 미술관. 프란스 할스의 영향을 받은 화풍으로 음악가의 초상을 그렸다.

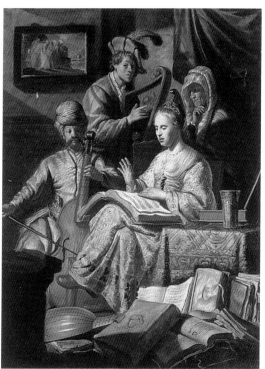

▼ 얀 스텐, 〈음악 수업〉,
1663년경, 런던, 내셔널
갤러리.
베르메르와 마찬가지로
얀 스텐의 시선 또한 부
드럽고 섬세하다. 빛은
스피넷 앞에 앉아 연주에
심취해 있는 여인을 '로
맨틱하게' 감싸고 있다.

◀ 오라치오 젠틸레스키,
〈류트를 연주하는 여인〉,
1610년, 워싱턴, 내셔널
갤러리.
악기를 연주하는 소녀는
전통적으로 남성적 상상
속에서의 매력적인 유혹
을 상징한다.

델프트의 마욜리카
도자기와 동방의 수입품

▲ 베르메르, 〈스피넷 앞
에 서 있는 여인〉,
1670년, 부분, 런던, 내셔
널 갤러리.
방의 바닥과 벽면 하단
은 델프트의 타일로 장
식되어 있는데, 벽면의
타일에는 자크 칼로의
판화집 『악한 이야기』에
나오는 주인공과 병사들
이 그려져 있다.

델프트는 도자기의 생산으로 세계적
인 명성을 누렸다. 도시의 차원에서 본격적으로 도자기를 생산
하기 시작한 것은 14세기부터였으나, 활발한 무역 활동은 17세
기와 18세기에 그 전성기를 누렸으며, 이때부터 델프트는 우아
하고 세련된 나름의 특성과 가격 면에서의 경쟁력을 무기로 머
나먼 동방의 수입 도자기와 경쟁하기에 이르렀다. 중국과 일본
의 도자기를 애호했던 당시 유럽의 수집가들을 겨냥하여 델프
트는 흰색과 청색을 주조로 한 도자기를 생산하였다. 동양적인
양식을 모방한 이러한 도자기들은 단품(화병, 찻잔, 접시 등)으
로 판매되기도 했으며, 특히 기하학적인 모티프와 풍경, 꽃, 전
쟁, 결혼식 장면 등이 그려진 델프트의 타일과 그림 접시는 세
계적으로 유명해졌다. 델프트는 이제 소규모의 생산에서 벗어
나 산업적인 규모를 갖추게 되었다. 또한, 생활용품으로서의 용
도를 뛰어넘어 브라질과 포르투갈의 아술레호 타일처럼 장식적
인 요소를 갖추게 된다. 유럽에서 처음으로 도자기를 생산했던
델프트는 1860년을 기점으로 점점 쇠퇴하기 시작한다.

◀ 빌렘 칼프, 〈정물〉, 마
드리드, 티센 보르네미사
미술관.
네덜란드의 '황금시대'
에 제작된 유명한 정물
화이다. 모든 사물은 특
별하고 값비싼 것들이며,
감귤류의 과일들이 함께
놓여 있다. 그중에서도
가장 눈길을 끄는 물건
은 진귀한 동양의 수입
도자기이다.

▼ 델프트산(産) 중국풍
의 화병들, 세브르, 국립
도자기 박물관.

▼ 님펜부르크 성(바이에
른의 뮌헨), 정원.
이말리엔부르크의 소궁
전 안의 부엌의 모습이
며, 프랑수아 드 쿠빌리
에에 의해 제작되었다.

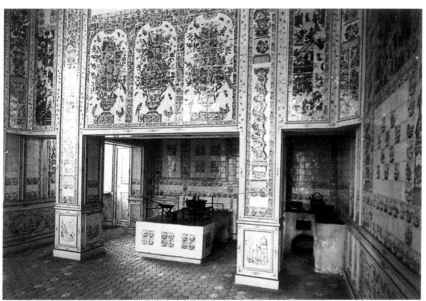

실내 장식물로서의 도자기

울창한 정원 속에 세워진 바이
에른 왕조의 여름 별궁인 님펜
부르크는 아말리엔부르크의 소
궁전이라고도 불리는, 유럽 로
코코 양식의 보물창고와도 같
은 곳이다. 이 별궁은 사냥터에
서 쉬기 위한 목적으로 세워졌
다. 내부의 부엌은 온통 백색과
청색을 주조로 한 델프트산 마
욜리카 타일로 장식되어 있는
데, 마치 특이한 장식물의 집합
체와도 같은 느낌을 준다.

디테일 속의 깊은 의미

베르메르의 예술에서 상징적 암시는 매우 효과적으로 노출되고 있다. 관객들은 그가 빛과 색채로 이루어낸 섬세한 심리묘사에 감탄하게 된다. 무엇보다 17세기 중반을 살았던 인간으로서의 자신과, 당시의 문화가 절묘하게 조화를 이루며 베르메르의 인생과 작품세계에 큰 영향을 주었다. 그의 특징 중 하나는 평범하다 못해 진부한 장면에조차 의미를 부여해 표현한다는 것이다. 그의 작품 속에는 책을 읽거나 편지를 읽고 쓰는 인물들이 많이 등장하는데, 이는 당시 지식의 보급이 확산되기 시작한 네덜란드의 사회적 상황을 반영한다. 활자에 대한 관심이 커졌고, 대중적 취향의 책들도 쉽게 구할 수 있었다. 이런 책들 속에는 재미있는 삽화가 함께 실리기도 하였다. 이와 함께 언어 유희와 격언 등이 대중들의 깊은 관심을 받으며 확산되었다. 이는 언어의 기록으로 이어져, 오늘날, 당시의 우의적 표현에 숨겨진 의미를 개념화하는 작업에 매우 유용한 자료가 되고 있다. 베르메르는 이러한 풍조를 의식적으로 표현했다. 한편, 그는 인물 혹은 사물의 의미를 모호하게, 즉 다중적인 의미를 지니도록 하는 데 재능이 뛰어났다. 그의 작품은 현재에도 다양하게 해석되고 있으며, 바로 이런 점들이 그의 예술을 더욱 매력적으로 만들고 있다.

빌렘 클레즈의 작품으로 값비싼 정물들로 화면이 가득 차 있다. 각각의 사물들은 상징적 우의를 푸는 열쇠이다.

◀ 베르메르, 〈물병을 든 여인〉, 1664~1665년, 부분, 뉴욕, 메트로폴리탄 미술관.
물병 또한 여러 가지의 다른 의미로 해석 가능하다. 절제와 순수함(육체적, 정신적인 의미를 모두 포함한다)을 상징하는 한편 반대로 성적인 매력을 의미하기도 한다.

▶ 유디트 레이스테르, 〈플루트를 부는 소년〉, 스톡홀름, 국립 미술관. 헤진 팔꿈치와 낡아서 부러진 의자에서 보여지는 가난함을 능가하는 소년의 집중하는 모습으로 음악의 힘을 표현하였다.

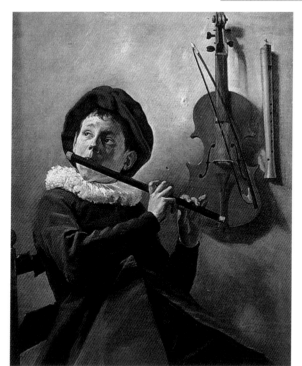

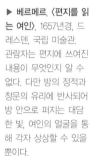

▶ 베르메르, 〈편지를 읽는 여인〉, 1657년경, 드레스덴, 국립 미술관. 관람자는 편지에 쓰여진 내용이 무엇인지 알 수 없다. 다만 방의 정적과 창문의 유리에 반사되어 방 안으로 퍼지는 대담한 빛, 여인의 얼굴을 통해 각자 상상할 수 있을 뿐이다.

일상의 모습, 혹은 고차원 적인 상징성

베르메르의 예술세계를 좀 더 정확하게 파악하기 위해서는 그의 동료이자 친구였던 스텐, 데 호흐, 테르보르흐의 작품에 주목할 필요가 있다. 이들은 모두 '일상의 모습'을 묘사하는 대가이다. 베르메르의 작품(특히 초기작들)에서와 마찬가지로 이 화가들은 역사, 종교, 신화에서 예술적 영감을 얻지 않았다. 오히려 평범한 일상의 모습에서 작품의 소재를 얻었으며, 주인공들은 하나같이 주변에서 보았을 것만 같은 인상을 준다. 비록 거창한 서사시적 면모는 없지만, 섬세하고 서정적인 느낌이 전해지며, 일상적 소재 속에서 깊이를 발견하게 해준다. 베르메르와 그의 동료들의 작품에는 마치 있는 그대로를 직접 보고 그린 듯한 하루하루의 모습이 살아 있다. 하지만 동시에 섬세한 필치로 우의적 묘사를 곳곳에 끼워 넣는 것을 잊지 않았다. 보스와 브뢰헬, 플랑드르 화파에 이르기까지 수많은 화가들은 그림 속 주인공들의 격의 없는 동작과 사물들을 효과적으로 이용하여 관객들과의 '수수께끼'를 즐겼다.

▲ 세바스티안 슈토스코프, 〈여름〉, 1633년, 스트라스부르, 노트르담 미술관.
알자스 출신 화가의 진귀한 대표작 중 하나이다. 작품에 등장하는 사물들은 각각 오감을 상징한다. 바이올린은 청각을, 꽃은 후각을, 과일은 미각을, 거울은 시각을, 체스판은 지성을 상징한다. 하지만 각각의 사물은 한편으로는 각각 다른 의미를 지니고 있기도 하다. 이렇듯 어떠한 방향으로 해석하느냐에 따라 사물들의 의미가 다르게 해석되기 때문에 그 뜻이 모호해지는 경우도 많이 볼 수 있다.

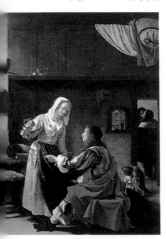

▲ 프란스 반 미리스, 〈매음굴의 풍경〉, 1658년, 헤이그, 마우리츠호이스 미술관.
남자가 마시고 있는 포도주는 함축적으로 성적인 의미를 표현하며, 이는 남자 옆의 강아지들의 짝짓기 행위로 다시 확인된다.

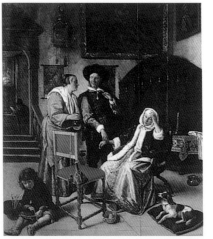

◀ 얀 스텐은 같은 주제를 다르게 표현한 많은 버전의 작품을 남겼다. 몰리에르의 희극『사랑의 고통』에서 의사가 소녀를 방문하는 이 장면은 수없이 많이 패러디되었다.

▼ 베르메르, 〈물병을 든 여인〉, 1664~1665년, 뉴욕, 메트로폴리탄 미술관. 여러 가지 해석이 가능한 이 작품(앞장에서 물병의 부분으로 등장하였다)은 네덜란드를 상징한다는 주장도 받아들여진다. 창밖을 향하는 여인의 시선과 벽에 걸린 세계지도는, 좁은 국토의 한계를 극복하고자 드넓은 바다로 나아가는 네덜란드인들을 상징한다. 그러나 이러한 고차원적인 상징적 의미는 일상의 모습으로 가려져 있다.

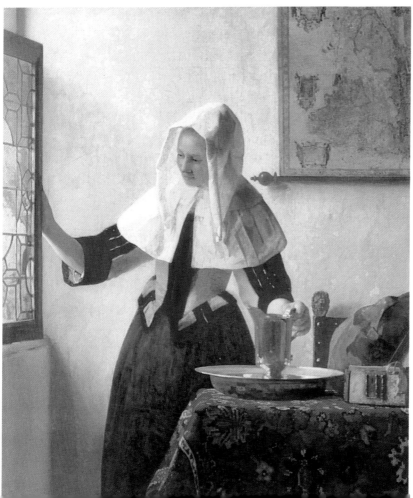

〈진주 목걸이를 한 여인〉

　　　　　　　　1665년경 제작된 이 작품은 베를린 국립 미술관
의 회화 전시실에 소장되어 있다. 몸단장을 하는 여인을 그린 시리즈는 17
세기 중반 네덜란드에서 사랑받았던 주제이다.

▲ 창문을 통해 들어오는
햇빛은 베르메르 특유의
섬세한 화법을 통해 곳곳
에 그늘진 부분을 만들어
낸다. 그의 다른 작품과
마찬가지로 이 빛 역시
부드럽고 따뜻한 느낌을
준다. 그림 속 방은 전체
적으로 노란 빛과 금색이
주조로 되어 있는데, 방
의 흰 벽에 퍼진 노란 색
감의 빛과 커튼, 그리고
여인의 망토 모두 이러한
빛을 띤다. 특히, 방 안으
로 들어오는 빛은 여인의
목에 걸린 진주 목걸이를
더욱 매혹적으로 빛나게
한다.

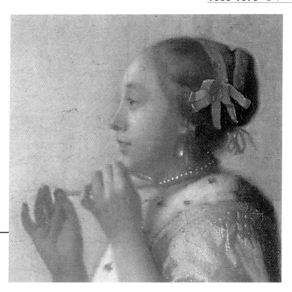

▲ 창문 옆에 걸린 작은 거울을 통해 자신의 얼굴을 보고 있는 여인은 마치 목걸이를 처음해본 것처럼 설렘이 가득한 표정을 짓고 있다. 그림에 담긴 수많은 도상학적 암시를 해석하려고 하지 않아도 베르메르는 인물의 심리를 표현하는 데에 섬세한 직감을 가지고 있었음을 한눈에 느낄 수 있다.

▼ 테이블 위에 놓여진 사물을 확대한 부분은 이 자체가 한 폭의 정물화라고 해도 손색이 없을 만큼 정교하고 세심한 주의를 기울인 흔적이 역력하다. 이 사물들은 대부분 물질적인 것에 대한 허영심을 의미하지만, 반대로 진주는 순결, 순수, 그리고 신뢰를 뜻한다.

네덜란드의 교훈주의

수많은 해석을 불러일으키는 작품 속 알레고리의 다의성은 베르메르에게 당시 네덜란드의 문화예술을 대표하는 예술가라는 칭호를 안겨주었다. 그는 실제로 자신만의 '장면 구성의 전략'을 이야기할 수 있는 화가였으며, 이는 국가의 지도층 입장에서 바라보았을 때, 신생국가로서의 네덜란드의 이상적인 정체성을 표현할 수 있는 효과적인 방법이었다. 국가적 정체성을 미술에 반영시키고자 하는 현상도 확산되었는데, 이 시기의 회화를 둘러보면 궁전이나 귀족 대신 신생 중산층인 부르주아의 가정이 압도적으로 많이 등장한다는 것을 쉽게 알 수 있다. 부르주아 계급은 도덕성, 성숙한 시민 의식, 바람직한 가정의 모습을 보여주는 주제였던 것이다. 그러나 베르메르의 작품들 속에는 도덕적, 교훈적인 면모가 그다지 강조되어 있지는 않다. 다만 그는 담담하고 평화로운 필치로 가정이라는 주제를 표현하였으며, 이는 결국 미술이라는 도구로 신생 국가의 이상을 표현한 결과가 되었다.

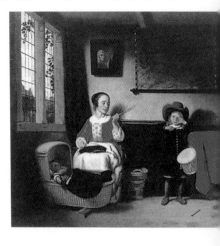

▼ 니콜라스 마스, 〈변덕쟁이 북 치는 소년〉, 1654~1659년, 마드리드, 티센 보르미네사 미술관. 입가에 미소를 짓게 만드는 이 작품은 화가 자신의 가족을 그린 그림이다. 화가의 부인은 작은 여동생이 잠들어 있는데도 북을 치던 큰아들을 '따끔하게' 혼내고 있다.

◀ 코르넬리스 빌라르틀, 〈레넨의 가족 초상〉, 밀라노, 스포르체스코 성. 이 단아한 집단 초상화는 역사적으로 매우 유용한 자료이다. 무채색의 단정한 의상, 도덕주의를 드러내는 얼굴 표정, 가정 안에서 각자의 위치를 확연하게 드러내는 인물 배치와 자세는 당시 네덜란드의 칼뱅교 가정의 '본보기'라고 할 만하다.

◀ 렘브란트, 〈요하네스 엘리손의 초상〉, 1634년, 보스턴 미술관.
칼뱅교 지도자다운 자기 절제의 전형적인 모습을 보여주는 초상화이다.

▼ 헤라르트 테르보르흐, 〈손을 씻는 여인〉, 1655년경, 드레스덴, 국립 미술관.
손을 씻는 행동은 매일 반복되는 사소한 행동이지만, 테르보르흐의 그림 속에서는 결코 평범해 보이지 않는다. 이 주제는 그의 작품에 여러 번 반복되어온 주제이다.

▼ 얀 스텐, 〈쾌활한 가족〉, 1668년, 암스테르담, 국립 미술관.
이 그림 속 가족의 모습은 전혀 모범적이거나 평범하지 않다. 보기만 해도 왁자지껄한 소란이 느껴지는 것 같다. 이 작품은 과도한 금욕주의를 비판하고 있지만, 세대 간의 기본적인 구별은 확실히 하고 있다. 노인은 술을 마시고, 어린 아이는 음료수를 마시고 있다.

오랜 명성: 콘스탄테인 호이헨스

베르메르는 작품 이외의 개인적인 일화에 대해서 현재까지도 거의 알려진 바가 없었다. 그러나 그에 대한 꾸준한 연구로 인해 차츰 더 많은 사실이 밝혀지고 있다. 그중 하나는 당대 최고의 지식인이자 시인이었던 콘스탄테인 호이헨스와의 지속적인 교류를 통했다는 점이다. 성주 페데리코 엔리코의 비서관이었던 호이헨스(1596~1687)는 17세기 네덜란드의 문화에 지대한 영향을 끼친 인물이다. 호이헨스는 1663년 프랑스의 외교관이었던 발타자르 드 몽코니를 베르메르의 작업실로 초대했으며, 같은 해에 자신의 가족과 친분이 있는 피테르 테딩 반 헤르크호우트를 베르메르에게 소개했다. 헤르크호우트는 헤이그 출신의 부유한 미술품 수집가였다. 프랑스어로 쓰여진 그의 일기에는 1669년 1669년 3월과 6월에 베르메르의 작업실을 방문한 기록이 남아 있다. 첫 번째 방문에는 베르메르를 '훌륭한' 미술가라고 칭했으며, 두 번째 방문 후에는 그를 '유명한' 미술가라고 적었다. 이 두 가지 형용사는 당시 베르메르에 대한 세평을 말해주는 것으로, 이는 호이헨스 주변의 지식인과 미술가들의 평과도 일치했다.

▲ 얀 리벤스, 〈콘스탄테인 호이헨스의 초상〉, 1628~1629년, 암스테르담, 국립 미술관(프랑스 두에의 샤르트뢰즈에서 반환됨).
당시 초상화가로서는 렘브란트가 최고의 평판을 받았음에도 호이헨스는 그의 동료 얀 리벤스가 자신의 초상을 그리는 것을 더 선호하였다.

▲ 17세기 중반 네덜란드 화가, 〈크리스티안 호이헨스의 초상〉, 암스테르담, 헤트 트리펜호이스.
콘스탄테인의 아들인 크리스티안은 빛의 퍼짐에 대해 연구한 당대의 유명한 과학자였다.

◀ 렘브란트, 〈마우리츠 호이헨스의 초상〉, 1632년, 함부르크, 쿤스트할레.
호이헨스가 렘브란트와 리벤스를 방문한 일화는 매우 유명하다. 호이헨스는 첫눈에 '젊고 탁월한' 두 화가를 알아보았다. 이 발견은 양쪽 모두에게 커다란 수확이었다. 리벤스는 영국으로 건너갔고, 렘브란트는 암스테르담으로 이주했다. 호이헨스는 렘브란트에게 자신의 남동생의 초상화를 주문했다.

◀ 토마스 데 케이제르,
〈콘스탄테인 호이헨스와
그의 비서〉, 1627년, 런
던, 내셔널 갤러리.
네덜란드의 영사관으로서
베네치아와 런던에 파견
되었고, 데카르트와 친분
이 있었으며, 고전문학과
과학에 두루 식견이 있었
던 호이헨스는 바로크 시
대 유럽의 '근대적 인간'
의 표본이었다.

▼ 렘브란트, 〈눈이 멀게
된 삼손〉, 1636년, 프랑크
푸르트 암 마인, 국립 미
술연구소.
렘브란트의 작품 중 가장
극적인 그림으로 꼽히는
이 걸작은 호이헨스에게
받은 지적 영향에 대해
감사하기 위해 렘브란트
가 호이헨스에게 개인적
으로 선물하기 위해 그
려졌다.

▼ 렘브란트, 〈목욕하는
디아나와 칼리스토
신화〉, 1634년, 안홀트, 살
름 왕조 컬렉션.
지치지 않는 여행가이자
고전에서 영감을 얻는 시
인이었던 호이헨스는 당

시 레이덴의 라틴 학교에
서 가장 눈에 띄는 학생은
아니었던 렘브란트에게
문학과 신화적인 주제의
영감을 제공했다. 신화 주
제는 렘브란트의 초기 걸
작에서 자주 나타난다.

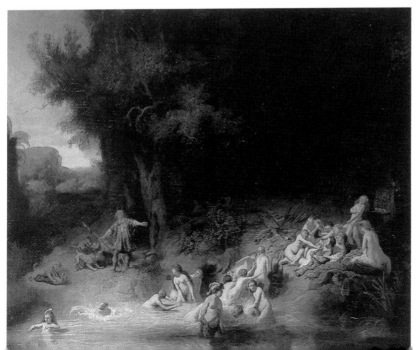

지리학의 매력

베르메르의 작품 속 특징적인 디테일들은 항상 다의적인 해석을 불러일으킨다. 특히 그의 그림 속에는 지도와 지구본, 혹은 천문도가 자주 등장하는데, 베르메르는 이러한 주제들은 그저 겉으로 바라보고 묘사한 것이 아니라 지리학에 대한 완벽한 이해를 바탕으로 삼았다. 지리학은 베르메르가 당시 문화와 긴밀한 연관 관계(다른 모든 것으로부터 분리된!)를 가질 수 있는 실마리로도 작용하였다. 네덜란드의 대부분의 국민들처럼 베르메르 또한 실제로는 여행이라 할 만한 것을 많이 해보지 못했으며, 고작 델프트나 암스테르담 정도를 왔다갔다했을 뿐이었다. 그러나 좁은 영토를 벗어나 바다로 나아가고자 하는 네덜란드인들의 열망과 그 열망을 바탕으로 한 지리학의 탐구는 네덜란드가 바다를 건너 식민지를 개척하고 무역으로 부강해지는 데에 원동력이 되었다. 이에 동참하는 것은 영광스러운 일로 인식되었으며(베르메르에게도 이러한 17세기 네덜란드 문화가 영향을 끼쳤다), 이는 인간의 삶의 한계를 뛰어넘는 광대한 영역이라고 생각하였다. 지리학에 대한 이러한 사회적인 관심은 일반 가정에까지 유포되었다.

▼ 요도쿠스 혼디우스, 〈천체의〉, 1613년, 피렌체, 과학 역사 박물관. 암스테르담에서 활동했던 혼디우스는 17세기 초반, 전 유럽 지역에서 명성이 높았던 지구본 제작자이다. 그의 지구본들은 덴마크의 천문학자였던 티코 브라헤의 연구에도 쓰였을 만큼 그 방향성과 정확성이 우수했다.

◀ 망원경과 해시계, 크리스토프 샤이너의 『곰의 장미』(1630)에서 발췌. 바로크 시대의 과학기기들은 일반인들에게는 마법과도 같은 힘을 가지고 있는 것이라고 여겨졌다. 그러나 과학적 지식을 가진 베르메르의 작품 속에 그려진 과학기구들은 과장된 신비로움 대신에 하나의 도구로 표현되었다.

◀ 16세기 플랑드르의 아
스트롤라베, 빈, 미술사
박물관.
오늘날의 과학기구들은
플랑드르-네덜란드 역사
의 산물이라고 해도 과언
이 아니다.

▼ 베르메르, 〈천문학자〉,
1668년, 파리, 루브르 박
물관.
현재 프랑크푸르트에서
볼 수 있는 〈지리학자〉
(96쪽)와 동일인물을 주인
공으로 한 것이거나, 연작

으로 기획한 것으로 보인
다. 주인공은 지구본에 집
중하고 있는데, 주인공의
지성과 손을 부각시켜 묘
사함으로써, 학문과 감각
의 깊은 연관성을 표현하
였다.

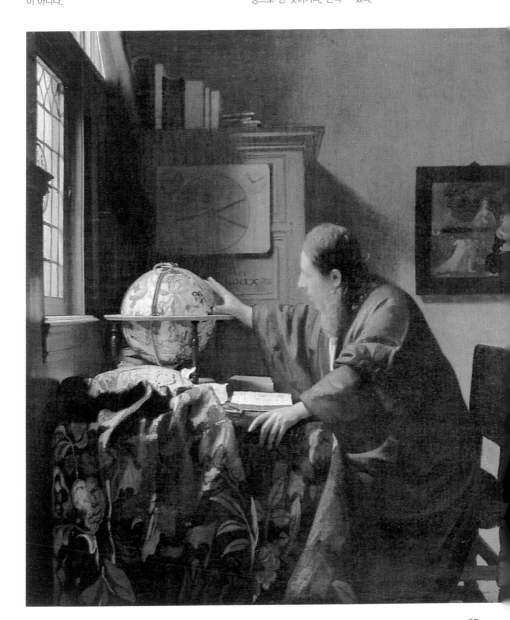

⟨지리학자⟩

벽에는 베르메르의 서명과 제작연도인 1668이라
는 숫자가 쓰여 있다. 책장 문에도 역시 베르메르의 이름이 쓰여 있다. 이
그림은 베르메르가 남자를 주인공으로 그린 몇 안 되는 작품 중 하나이며,
현재 프랑크푸르트 암 마인 국립 미술연구소에 소장되어 있다.

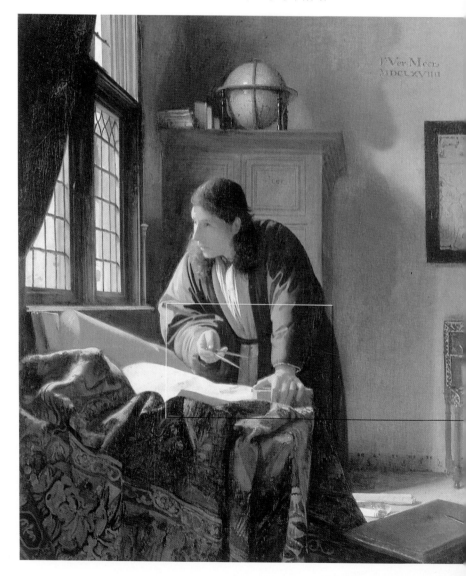

◀ H. 반 데르 메이, 〈얀과 피테르 반 뮈스헨브루크〉, 레이덴, 부르하베 미술관.
이 두 형제는 유명한 과학 연구원이자 탐구 장치 제작자였다. 그들 앞의 테이블에는 바로크 시대 네덜란드에서 쓰였던 기기들이 놓여 있다. 미술사적으로 보았을 때는 평범한 수준의 이 작품은, 역사적으로는 매우 흥미로운 자료로 가치를 지닌다.

◀ 더비의 조지프 라이트, 〈행성에 대해 강의 중인 철학자〉, 1766년, 더비 미술관.
영국의 미술가들 또한 과학에 관련된 주제에 매료되었다.

◀ 베르메르는 주인공이 순간적으로 강한 집중력을 발휘하고 있는 순간을 묘사하였다. 시선은 빛이 들어오는 방향을 향하고 있고, 한 손은 지도 위의 문진을, 또 다른 한 손은 컴퍼스를 꽉 움켜쥐고 금방이라도 컴퍼스를 종이 위에 누를 것 같은 자세를 취하고 있다. 다른 점은 생략하더라도 지리학자의 얼굴은 베르메르의 '이상적인 초상'을 그대로 재현하고 있다.

97

과학

베르메르의 작품 세계뿐만 아니라 18세기 네덜란드 전반적인 문화 양상을 보더라도 미술과 과학을 긴밀한 관계를 맺고 있었다. 데카르트가 암스테르담으로 이주한 해인 1926년부터, 과학과 철학은 네덜란드 문화 속으로 침투하기 시작했다. 물리학, 지리학, 천문학, 의학, 수학 등의 분야에 대한 유명 학설에 대한 관심이 대중들에게까지 확산되면서, 레이덴이나 델프트 같이 경제력이 있었던 도시들에서는 정밀한 과학적 기기들을 제작하기 시작했다. 이렇게 과학에 대한 관심이 높아지면서, 독립성, 정체성, 진보적인 발달을 추구해온 네덜란드연합주가 자연스레 힘을 얻게 되었다. 과학과 예술이 결합하는 양상은 베르메르와 반 뢰웬후크의 작품들 속에서 가장 직접적으로 나타난다. 그러나 현재 남아 있는 자료들은 베르메르가 과학적 기구를 사용하여 작품을 제작했다는 점에 치중된 경향이 있으며, 베르메르가 가졌던 과학에의 순수한 관심에 대해서는 거의 자료가 남아 있지 않다. 베르메르는 오늘날의 관람자들도 놀랄 정도로 과학적으로 완벽한 비율의 작품을 남긴 것으로 특히 유명한 화가이며, 무엇보다 결과물에 대한 세심한 탐구를 멈추지 않는 그의 자세와 놀라운 집중력은 모든 화가의 귀감이라 할 수 있다.

▲ 1687년 뷔르츠부르크에서 출판된 유명한 과학 잡지인 『궁금한 기법』에 수록되고 카스파르 스호트가 그린 카메라 옵스쿠라의 원리에 관한 삽화이다.

▶ **17세기의 수학 도구와 그 보관함**, 피렌체, 과학 역사 박물관.
바로크 시대에 매우 중요한 도구들이었으며, 매우 매력적이고 정밀한 도구로 여겨졌다.

▲ 베르메르, 〈지리학자〉, 1668년, 부분, 프랑크푸르트 암 마인, 국립 미술 연구소.
책장 위에 놓인 지구본과 책들은 화면 앞쪽의 과학 기구들과 더불어 과학에 대한 베르메르의 관심 어린 태도를 보여준다. 단지 괴상한 모양을 하고 있는 신기한 물건이 아니라, 명확한 쓰임새가 있는 도구일 뿐이고, 이에, 과장된 외관보다는 다양한 쓰임새를 더 우선시 하였다.

◀◀ 17세기의 정물화에는 지구본, 망원경, 측정 도구, 기호들이 즐비한 과학 서적이 자주 등장한다. 과학에 대한 관심이 미술에서도 반영된 결과물이며, 쉽게 접할 수 없는 이러한 물건들을 그림에서 보고 싶어하는 대중의 욕구 또한 반영되었다고 할 수 있다. 유럽의 미술품 수집가들은 이러한 정물화를 소유함으로써 자신의 미술에 대한 식견뿐 아니라 전반적인 분야에의 지식을 뽐내고 싶어했다. 이 분야에서는 네덜란드 화가들이 전문가 수준이라 할 만큼 뛰어났으며, 유럽의 다른 나라들에서는 아직 전통적인 사물을 그리는 것이 대부분이었다.

베르메르, 〈편지를 쓰는 여인〉, 1670년경, 부분, 더블린, 아일랜드 내셔널 갤러리

후반기

새로운 사회 계급

1669년을 기점으로, 베르메르의 업적과 삶은 변모하게 된다. 그의 작업실은 지식인들과 오피니언 리더들의 방문으로 늘 북적였으며, 1670년에는 성 루가 길드의 지구장으로 다시 한 번 이름을 올리게 된다. 1672년, 어머니와 누나인 헤르트뤠이트의 죽음 이후 여관 '메헬렌'은 임대를 주고, 자신은 미술과 관련된 활동에 전념하며 아버지가 그랬던 것처럼 화상으로서의 업무에도 매진하게 된다. 같은 해, 베르메르는 헤이그 궁전의 부름을 받고 이탈리아 걸작들을 보존하는 방법이나 '위작'을 가려내는 방법 등에 대한 조언을 하는 등, 더욱 폭넓은 활동을 하게 되었다. 즉, 베르메르는 40세가 가까운 나이가 되어서면서 자신의 '전문가'로서의 지위를 공고히 하는 한편, 부르주아이자 지식인으로서의 삶을 살 수 있게 되었다. 그러나 이러한 지위를 유지하기란 쉬운 일이 아니었다. 비단 화가 자신뿐 아니라 —베르메르는 상당한 액수의 대출을 받은 기록이 있다— 그의 아내에게도 마찬가지였는데, 베르메르의 이른 죽음 후에 그의 불쌍한 미망인은 계속해서 그가 남긴 빚을 청산하기 위해 법률과의 씨름을 계속해야만 했다.

▶ 코르넬리스 데 만, 〈화학자의 가족〉, 1670년경, 바르샤바, 국립 미술관.
고급스러운 의상을 차려 입은 주인공들은 과학자의 가족으로, 17세기 네덜란드에서 계급 상승이라고 할 수 있을 만큼 사회적 지위가 향상된 부르주아 계층이다. 생활에 대한 이들의 만족감은 그림에서도 그대로 배어 나온다. 부르주아 계급의 정상에는 상인들과 무역 중개인이 자신들의 부를 견고히 다지고 있었으며, '미술가와 공예가'들도 부르주아 계급에 속해 있었다. 그리고 과학자들은 부르주아 계급 중에서도 지식인 계층이라는 자부심을 지니고 있었다.

▶ 디르크 반 블레이스웨이크, 〈델프트의 신(新)시청〉, 1667년, 부분.
1620년에 건축된 이 시청은 전형적인 바로크 양식을 보여준다. 14세기에 세워진 탑 근처에 위치하고 있으며, 시청의 설계가인 헨드리크 데 케이세르는 신교회를 설계한 침묵공 빌렘과 함께 당시 가장 유명한 건축가 중 한 명이었다.

▲ 야코프 베르크헤이데, 〈암스테르담의 시장〉, 암스테르담, 역사 박물관.
보르사는 17세기 네덜란드의 시스템화된 상업의 형태를 보여주는 전형적인 장소였다.

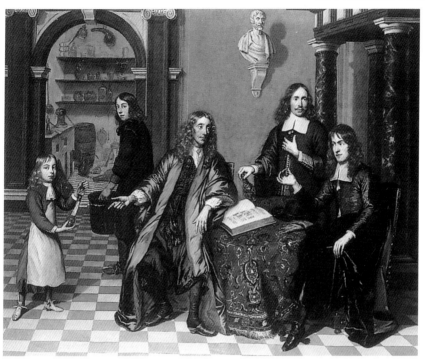

▶ 얀 민세 몰레나르,
〈하프시코드를 연주하는
여인〉, 암스테르담, 국립
미술관.
그림 속 주인공은 화가
자신의 아내이며, 여인
옆에 서 있는 아이들 역
시 화가의 자녀들이다.
이 작품은 당대의 부유
한 부르주아 가정의 모
습의 전형적인 모습을
담고 있다.

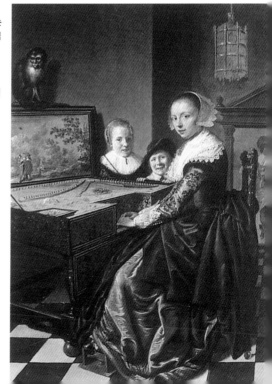

과학자 친구

베르메르의 인생 후반기, 특히 사망이 거의 가까워져 고통스러운 나날을 보내고 있을 때에, 델프트에 거주했던 유명한 과학자이자 베르메르의 절친한 친구이기도 했던 안토니 반 뢰웬후크가 했던 역할은 매우 흥미롭다. 베르메르는 자신의 친구인 뢰웬후크에게 자신이 죽고 난 뒤의 상속 문제를 처리하는 어려운 부탁을 했으며, 자신의 재산에 관한 공증 업무를 위탁했다. 직물 무역업으로 나쁘지 않은 성공을 거둔 뢰웬후크의 진짜 관심은 과학 기기에 집중되어 있었다. 그는 독학으로 연구하여 렌즈의 원리와 구조에 대해 높은 수준의 이해를 가지게 되었다. 그는 드디어 독창적인 렌즈 조립법까지 깨우치게 되었으며, 첫 작품으로 500배까지 확대되는 마이크로스코프를 만들어낸다. 지적 발견에 대한 깊은 열정과 끈기 있는 연구 끝에 탄생한 이 정밀 기기는 특히 해부학과 동물학의 발전에 커다란 기여를 하였다. 뿐만 아니라 곤충과 인체에 관한 연구에도 큰 도움이 되었는데, 특히 자연발생설을 반박하는 연구에 활용되었다. 뢰웬후크의 연구와 업적에 관한 문서 기록이 1673년 영국 왕실에 전해지면서 그는 순식간에 유럽에서 가장 유명한 과학자의 반열에 오르게 되었으며, 영국과 프랑스 최고 학부에서 강의하기도 하였다.

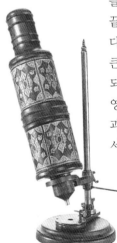

▼ 17세기 후반 영국에서 제작된 마이크로스코프이다. 몸체는 가죽으로 싸여 있고, 금으로 호화스러운 무늬가 새겨져 있다.

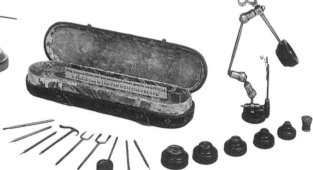

▶ **약식 마이크로스코프의 부품들.** 1690년경, 얀 반 뮈스헨브루크, 레이덴. 이 기기는 네덜란드에서 생산되는 물건들 중 최상급에 속했다.

◀ 얀 베르콜리에, 〈안토니 반 뢰웬후크의 초상〉, 암스테르담, 국립 미술관 (레이덴의 과학 박물관에서 옮겨옴).
이 작품은 판화로 제작되어 여러 곳에서 공개되었다

▼ 광학을 이용한 마이크로스코프의 견본 그림은 지금도 과학 박물관에서 볼 수 있다. 몸통은 가죽으로 싸여 있고, 빛을 모으는 복잡한 구조가 그림으로 설명되어 있다.

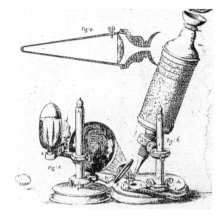

▲ 1686년 암스테르담에서 출간된 프란체스코 레디의 『곤충』의 표지 그림이다. 이 그림 속에 등장하는 마이크로스코프가 바로 뢰웬후크가 제작한 방식의 기기이다.

◀ 얀 반 데르 헤이덴, 〈도서관의 내부〉, 1674년, 마드리드, 티센 보르미네사 미술관.
반 데르 헤이덴은 풍경화나 인물화보다는 이 그림처럼 과학 기구가 있는 실내 장면을 그린 작품으로 유명했다.

원근법

베르메르가 원근법의 복잡한 구도를 완벽히 이해하게 되면서, 그의 작품들도 뛰어난 진화를 보이기 시작했다. 베르메르의 작품 중에는 특히 방 안의 장면을 묘사한 것이 많은데, 이중 대부분은 또 다른 방에서 묘사 대상을 바라보는 방법으로 그려졌다. 관찰자, 즉 화가는 빛으로부터 차단된 공간에서 두꺼운 커튼 너머로 대상을 바라본다. 이 방법을 통해 그림 속 모든 인물과 사물은 원근법의 원리에 완벽히 적용되어 최상의 상태로 배열되고 조화를 이루게 된다. 광학의 원리와 원근법에 관련된 서적은 17세기 유럽에서 널리 출판되었고, 네덜란드 또한 예외는 아니었다. 화가들 또한 원근법에 대한 연구를 계속한 결과 새로운 사실들이 발견되기도 하였다. 그러나 베르메르는 원근법의 원리를 자신의 그림에 적용하기 위해 기존의 기구를 변형하여 집안에서도 사용할 수 있는 형태로 만들었다. 그것이 바로 '카메라 옵스쿠라'였고, 이 기구는 반 데르 헤이덴이 제작하고 다른 화가들이 사용하던 기구와는 조금 다른 형태였다. 카메라 옵스쿠라는 '상자' 모양의 몸통에 렌즈가 부착되어 있는 형태를 가지고 있었다. 한편, 네덜란드에서는 원근법을 적용하는 여러 가지 방식에 관한 출판 또한 유럽의 어느 나라보다도 활발하게 진행되었다.

▲ 17세기, 원근법의 과학적인 이해를 돕기 위한 플러드의 삽화이다. 1617년 오펜하임에서 인쇄되었고, 화가들이 회화 구도를 잡는 작업을 할 때 참조되었다.

▲ **도금된 동과 철로 만들어진 원근 묘사 기구**, 1604년, 카셀에서 제작, 빈, 미술사 박물관.

과학적 기구임에도 우아하고 예술적인 외관을 가지고 있다.

◀ 코르넬리스 헤이스브
레흐츠, 〈그림의 뒷면〉,
1670년경, 코펜하겐, 국
립 미술관.
트롱프뢰유 기법을 과학
적으로 표현한 이 현대
적인 작품은 네덜란드
'황금시대' 회화의 다양
성을 단적으로 보여준다.

▶ 얀 스텐, 〈몸단장하는
여인〉, 1663년, 윈저 성,
왕실 컬렉션.
몸단장하는 여인이라는
전통적인 주제, 특히 헤
리트 도우의 모티프를
재현한 이 그림은 원근
법의 원리가 적용되어
있는데, 관람자는 화면
앞쪽의 고전적인 문을
통해 웃고 있는 여인을
정면으로 바라보게 된다.
문턱에는 그림의 주제로
는 전통적이라고 할 수
있는 류트가 놓여 있는
데, 류트의 구도로 인해
관람자는 원근법을 통한
삼차원적 공간을 더욱
실감나게 느낄 수 있다.
또한, 바닥의 타일과 침
대에 드리워진 천으로
인해 공간이 안쪽으로
깊이 확장되는 것을 볼
수 있다.

◀ 1684년 암스테르담에
서 출판된 아브라함 보
세의 삽화로, 시선의 각
도에 따라 달라지는 원
근법을 나타낸다.

〈연애편지〉

암스테르담 국립 미술관에서 만날 수 있는 이 작품은 1669년경 제작되었다. 작품 전반에 흐르고 있는 따뜻하고 일상적인 분위기와 벽에 걸려 있는 산뜻한 풍경화들이 편지에 적혀 있는 사랑의 글의 내용을 짐작하게 한다.

▼ 베르메르는 교묘한 원근 표현의 달인이었다. 들어 올려진 커튼과 벽의 모서리를 화면 앞쪽에 배치함으로써, 마치 관람재(혹은 화가 자신)가 옆방에서 여인과 하녀의 장면을 들여다보고 있는 것 같은 착각을 준다. 또한, 그는 공간 확장의 법칙을 완벽하게 적용하고 있는데, 특히 일상적인 소품의 활용이 눈에 띈다. 빨래 바구니에 비치는 태양 광선을 표현함으로써, 관람자는 화면의 왼쪽 벽 너머로 창문이 있음을 예측할 수 있다.

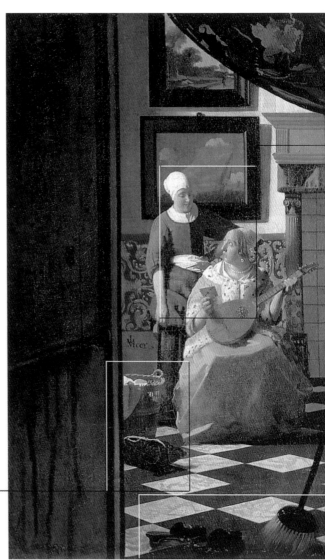

◀ 서로 다른 두 계급의 여인이 서로 주고받는 눈빛과 얼굴에 나타난 심리는 그녀들이 공모자임을 알 수 있게 한다. 편지를 읽다가 들킨 여인은 걱정스러운 표정을 짓고 있는 데 반해, 하녀로 보이는 여인은 이미 편지의 내용을 다 알고 있다는 듯 안심하라는 표정이다. 전통적으로, 하녀의 치마에 쓰인 따뜻한 파란색은 사랑의 기쁨을 상징한다.

▶ 피테르 데 호흐, 〈앵무새와 함께 있는 연인〉, 1668년, 쾰른, 발라프 리하르츠 미술관. 베르메르는 이 작품에 나타난 특이한 원근법적 구도의 아이디어를 자신의 작품에 적용했음이 틀림없다.

▼ 이 그림 속 장면이 일상의 모습이라는 점을 강조하기라도 하듯, 화면의 하단에는 벗어 놓은 슬리퍼와 빗자루가 놓여있다. 이 물건들은 상대적으로 어둡게 표현되었는데, 여인들이 있는 방의 창문에서 들어오는 햇빛이 이 부분까지는 미치지 않기 때문이다.

헤이그로의 부름

베르메르는 눈에 띄는 사건이나 동요 없는 삶을 보낸 축에 속하는 화가였기 때문에 델프트에서 8킬로미터밖에 떨어지지 않은 헤이그 여행조차 그의 연대기에서는 두드러지는 부분이다. 1672년 3월23일, 마흔의 베르메르는 헤이그의 얀 마우리츠 나사우공(公)으로부터 미술품 감정 고문으로 초대받아 몇 달 간 델프트를 떠나게 된다. 이는 매우 명예로운 일이었다. 베르메르는 요하네스 요르단스(플랑드르파의 유명한 화가인 야코프 요르단스와 다른 인물임)와 이 임무를 공유했다. 베르메르와 요르단스는 열두 점 정도의 이탈리아 걸작들이 진품인지를 확인하고 그 가치를 매기는 일을 수행했다. 이

일화는 베르메르가 화가일 뿐만 아니라 아버지로부터 물려받은 미술품 감정에서도 탁월한 감각과 안목을 가졌으며, 다른 화가들의 작품세계에 관해서도 상당한 식견을 지니고 있었음을 말해준다. 그러나 결과는 좋지 않았다. 불행히도 베르메르와 요르단스는 이 열두 점의 '쓰레기 같은 위작'의 상태에 관한 판정을 공중인 앞에서 차마 말하지 못하였다.

▲ 헤이그의 보이텐호프에 있는 빌렘 5세의 회화 컬렉션.
헤이그의 '궁전 소유 회화 전시'에 소속된 작품들은 대부분이 바로크 시대의 회화이고, 다른 화풍의 그림이 조금 더 해져 있다. 이 작품들은 18세기까지 대중에게 무료로 개방되어 있었고, 그래서 네덜란드의 가장 오래된 '미술관' 중의 하나로 인식되었다.

◀ 얀 데 반, 〈얀 마우리츠의 초상〉, 1660년경, 헤이그, 마우리츠호이스 미술관.

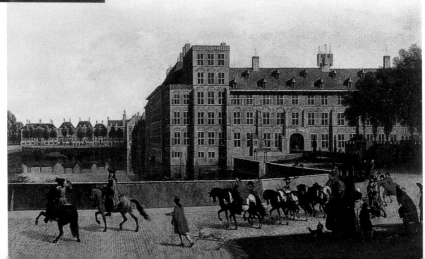

▼ 1690년경에 그려진 얀 반 칼의 이 드로잉은 현재 헤이그의 공문서 보관소에서 소장하고 있다. 이 소묘 속에는 예전 헤이그의 평온한 모습이 들어 있다. 화면 왼쪽 하단에는 호이헨스가(家)의 저택과 마우리츠 나사우 공이 거주했던 마우리츠 호이스가 보인다.

▲ 헤리트 반 **혼토르스트**, 〈어린 시절의 빌렘 3세 왕자와 그의 숙모 마리아 데 나사우〉, 1653년, 헤이그, 마우리츠호이스. 반 혼토르스트는 오랜 기간 동안 궁정의 전속 화가였다.

◀ 헤리트 베르크헤이데, 〈빈넨호프와 보이텐호프의 전경〉, 1690년경, 헤이그, 마우리츠호이스 미술관.
오래된 공의 궁전 비넨호프('궁전의 주변'이라는 뜻)의 모습이 호프베이베르 연못의 수면 위로 아름답게 비친다. 이 구역은 헤이그의 역사를 고스란히 지니고 있는 소중한 공간이다.

▶ 바르톨로마우스 에헤르스, 〈얀 마우리츠의 흉상〉, 1664년, 지겐, 나사우공의 묘지.
이 흉상은 원래 1668년 마우리츠 포스트가 설계한 궁전인 마우리츠호이스의 정원에 위치하였다. 그 후 영웅의 묘지로 이동되었다.

⟨레이스를 짜는 여인⟩

루브르 박물관에 소장되어 있는 이 작품은 베르메르의 유명한 작품들 중 하나이다. 하지만 아이러니하게도 베르메르의 전형적인 작품 스타일에서는 벗어나 있다. 베르메르의 그림 속, 주인공의 주변으로 늘 보이던 실내의 주변 묘사가 생략되어 있다.

▲ 마르텐 반 헴스케르크, 〈물레 앞의 여인〉, 1529년, 마드리드, 티센 보르미네사 미술관.
여인들의 일이라는 주제는 네덜란드 회화에서 사랑 받았던 주제이다. 하지만, 이 그림 속에서는 복잡한 구조를 가진 물레보다는 그 앞에 앉은 여인의 얼굴이 더 매력적으로 다가온다.

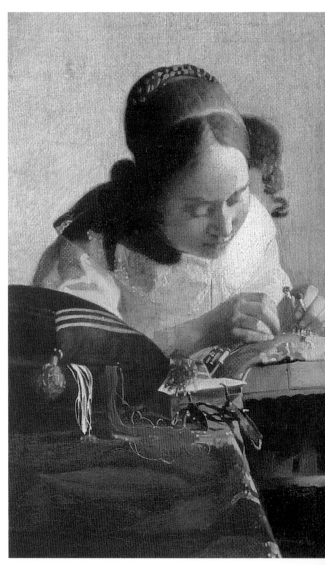

◀ 피테르 데 호흐로 추정, 〈바느질하는 여인〉, 하노버, 니더작센 주립 미술관.
이 그림은 특유의 가정적인 분위기 때문에 18세기에만 두 차례나 베르메르의 그림으로 판매되었다. 베르메르 사후에 그의 작품 세계에 관한 연구가 진척되면서, 100년이나 지난 시점에 비로소 이 그림의 주제는 베르메르의 작품과 유사하지만, 내부 묘사는 전혀 다른 방식이라는 것을 알게 되었다.

◀ 디에고 벨라스케스, 〈바느질하는 여인〉, 1641년, 워싱턴, 내셔널 갤러리.
'일하는 여인' 이라는 전통적인 주제를 선택한 스페인의 거장 벨라스케스의 이 작품과 베르메르의 〈레이스를 짜는 여인〉을 비교해 보면, 두 작품 모두 섬세하고 정밀한 빛의 묘사에 대해 연구한 흔적을 느낄 수 있다. 벨라스케스의 그림은 특히 넓고 빠른 붓질을 사용해 마치 미완성인 것 같은 효과를 주었다.

▶ 카스파르 네체르, 〈레이스를 짜는 여인〉, 1664년, 런던, 월러스 컬렉션.
베르메르뿐만 아니라 17세기의 네덜란드의 많은 화가들이 바느질하는, 혹은 레이스 짜는 여인이라는 주제를 즐겨 그렸다.

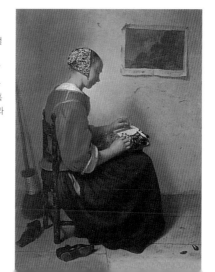

부채, 신용, 상속, 그리고 지불 계좌

베르메르는 말년의 렘브란트가 그랬던 것처럼 파산하는 공적인 수모를 겪지는 않았다. 하지만 후대의 사람들은 몇몇 기록을 통해 베르메르의 생전 잔고 상태가 그다지 좋지 않았음을 쉽게 추측할 수 있다. 또한 베르메르는 자신의 이름으로 몇 번이나 대출을 받았는데, 이는 17세기 네덜란드 중산층에서는 드문 일이었다. 1672년, 베르메르는 자신의 가족 소유의 여관 '메헬렌' 을 임대로 내놓았다. 이는 그의 재정 상태에 호재로 작용했을 것이나, 그가 말년에 겪었던 경제적 고통을 완전히 해소해주지는 못했다. 베르메르는 주문자나 화상으로부터 높은 가격으로 그의 그림을 많이 판다든지 작업을 재촉 받는 일 없이, 적은 수의 작품을 매우 천천히 완성 시켰다. 베르메르는 생전에 미술사가나 국제적인 여행가에게서 천재적인 화가로 칭송을 받지는 못했으며, 당연히 그의 작품이 천문학적 액수를 받고 팔려나가는 일도 없었다.

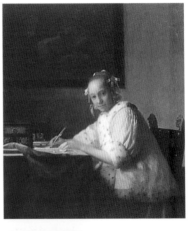

▼ 베르메르, 〈편지를 쓰는 여인〉, 1665년경, 워싱턴, 내셔널 갤러리.
이 그림 속 여인은 베르메르의 부인이라고 추측된다. 그녀는 열한 명의 아이들을 비롯한 대가족의 생활을 보살피는 힘든 의무를 지니고 있었다.

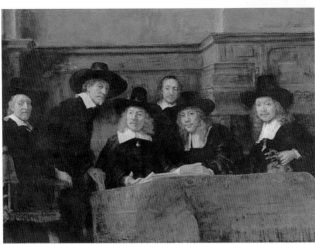

◀ 렘브란트, 〈의류제조업자 길드의 평의원들〉, 1662년, 암스테르담, 국립 미술관.
이 작품은 렘브란트의 후기 걸작 중 하나이며 작품 의뢰인은 렘브란트의 그림에 매료되어, 이 작품을 의뢰할 당시 재료비까지 모두 부담했다고 한다.

◀ 얀 스텐, 〈그림 수업〉,
1663~1665년, 말리부,
폴 게티 미술관.
돈을 내고 배움을 자청
하는 학생을 받는 것은
미술가들의 또 다른 수
입원이기도 했지만, 베르
메르는 한 번도 학생을
받거나, 도제를 거느린
화실을 운영하지 않았다.

▼ 베르메르, 〈여주인과
하녀〉, 1667년경, 뉴욕,
프릭 컬렉션.
여주인의 옆얼굴과 몸짓
에서 우리는 그녀의 심
리를 엿볼 수 있다. 그녀
는 베르메르의 부인이라
고 추측되는데, 가족의
경제적 어려움에 대한
걱정으로 근심에 싸여
있는 듯이 보인다.

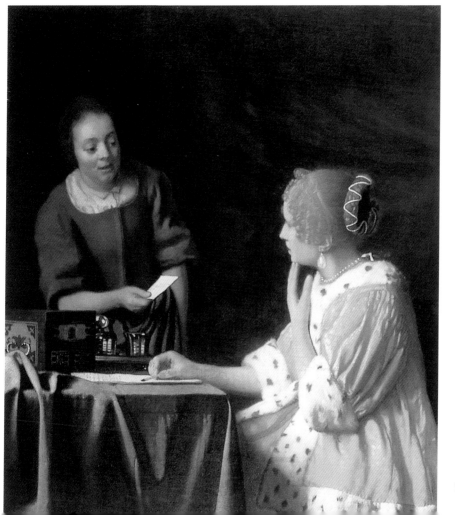

⟨스피넷 앞에 앉아 있는 여인⟩

런던 내셔널 갤러리에 있는 이 작품은 ⟨스피넷 앞에 서 있는 여인⟩과 전체적으로 매우 유사하다. 두 작품 모두 비슷한 시기(1670년경)에 제작되었으며, 매우 비슷한 구도와 주제를 채택하고 있다.

▼ 그림 속 사물들의 서로 다른 주제의 표면을 매우 세련되게 묘사하였다. 스피넷의 다리는 빛나는 페인트로 겉면을 칠한 목재이다. 불규칙한 마블링이 우아하게 표현되어 있다. 그 옆의 첼로는 표면에 빛을 받아 눈부시게 빛나는데, 이 작품의 주인공이 악기들이라고 해도 좋을 만큼 섬세하게 묘사되어 있다.

▲ 스피넷은 극도의 집중력과 주의를 기울여 표현되었다. 스피넷은 매우 고급스럽고 화려하게 장식되어 있으며, 당대 최고의 악기 제작자인 한스 뤼케르스가 제작한 것으로 추정된다. 이 작품은 안트웨르펜의 악기 수집가였던 디에고 두아르테의 주문으로 그려졌을 것이라고 여겨진다.

▼ 여인의 묘사는 관람자로 하여금 궁금증을 불러일으킨다. 그녀는 관람자 쪽으로 얼굴을 돌리고, 마치 기다렸다는 듯한 시선을 던진다. 그러므로 관람자는 마치 자신이 그림 속에 들어가 있는 듯한 느낌을 가지게 된다. 또 한 가지 재미있는 점은 그림 전반적으로 흐르는 평온한 분위기와 대조를 이루는 여인의 옆쪽 벽면에 걸려 있는 '그림 속 그림'의 내용이다.

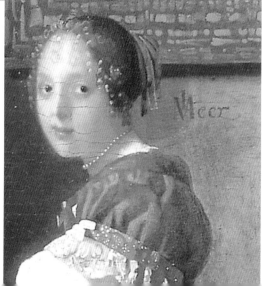

네덜란드 미술 시장의 진화

17세기 네덜란드에서 미술품을 구매할 수 있는 재력과, 미술품을 구매하고자 하는 열의를 가진 구매자 층이 확산되었음에도 불구하고, 네덜란드 화가들의 삶은 쉽지만은 않았다. 내부적인 경쟁이 심화되었을 뿐만 아니라, 조합에 소속되어 관리를 받는 미술가들은 자신들의 창의력의 발달을 저해시키고 미술가의 발언권이 없어지는 당대의 풍조에 대해 반기를 들었다. 미술품 거래가 활발하게 진행되었던 네덜란드 암스테르담에서 시작된 이러한 추세는 유럽 다른 나라에도 빠르게 퍼져나갔다. 이에, 1660년 이후에는 회화의 주제에 있어 화가의 주체성이 향상되었고, 신화 또는 서사시의 장면 등 '고차원적'인 주제뿐 아니라 네덜란드를 중심으로 소소한 일상의 모습이 회화의 주제로 부각되기 시작했다. 베르메르 또한 이러한 일상의 주제를 주로 그리는 화가 중 한 명이었다.

▼ 도미니쿠스 반 웨이넨, 〈가을을 예견하는 점성가〉, 1680년경, 바르샤바, 국립 미술관.
고전적인 우의를 표현한 작품으로 미술품 상인의 주문으로 그려졌다.

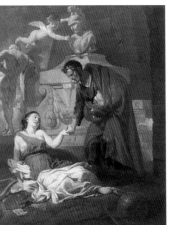

▲ 헤라르트 데 라이레세, 〈미술을 일으켜 세우는 아우구스투스 황제〉, 1672년, 바르샤바, 국립 미술관.
'고전적인' 우의는 이전의 네덜란드 회화에서는 드문 주제였다.

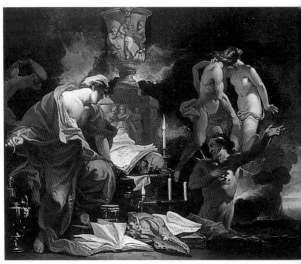

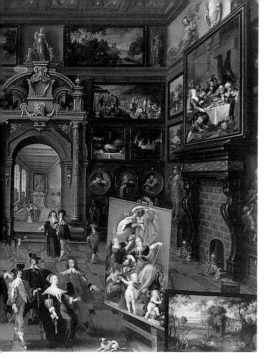

◀ 프란스 프랑켄 2세,
〈수집가의 갤러리〉, 잘츠
부르크 미술관.
바로크풍의 작품을 모아
그려놓은 이 '굉장한' 그
림은 당시의 주제와 묘
사의 풍부함을 잘 보여
준다.

▼ 렘브란트, 〈유대인 신
부〉, 1667년, 암스테르담,
국립 미술관.
'이교도적인 걸작'으로
평가받는 이 인상 깊은
작품은 그림 속 주인공들
과 그에 얽힌 여러 가지
추측이 오늘날까지도

회자되고 있을 정도로 미
술사에서 많은 관심을 받
았다. 렘브란트의 후기
작품이며, 부드러운 윤곽
선과는 대조적인 풍부하
고 농후한 색감이 특징적
이다.

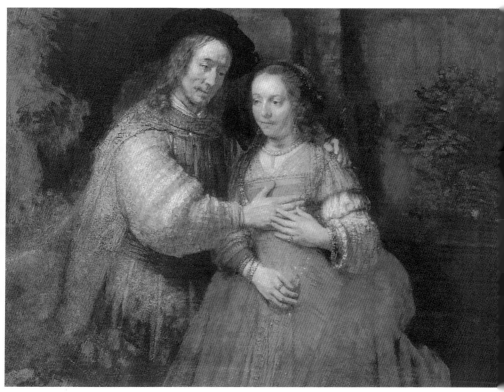

119

정신적인 안식처, 작업실

다작이 아니었던 베르메르의 작품들은 하나하나가 전부 대표작이라고 할 만큼 화가의 정성과 노력이 깃들어 있고, 그의 작품 전반에는 그만의 스타일이 뚜렷하게 나타난다. 특히, 이 '델프트의 화가'의 신비로운 우아함이 스며들어 있는 〈화가의 작업실〉의 유혹을 거스르기는 매우 힘들다. 베르메르는 이 작품은 1670년 이후에 매우 천천히, 느긋하게 작업하였으며, 진화한 자신의 예술적 능력에 대한 자신감이 충만해 있다. 매우 세련된 복장을 한 화가 자신이 뒷모습으로 등장하고 있으며, 모델은 관람자 쪽으로 고개를 돌리고 있다. 모델은 뮤즈 여신을 상징하며, 오감각을 상징하는 우의적인 물건들로 둘러싸여 있다. 벽에 붙어 있는 커다란 지도는 프랑스와 네덜란드의 전쟁, 그리고 시시때때로 위협받는 국가를 상기시킨다. 그러나 이러한 도상학적 요소들도 방 안에 흐르는 고요한 분위기를 해치지 않는다. 부드러운 빛은 창문을 통해 미끄러져 들어와 사물 하나하나의 표면을 스치며 그늘을 만들어낸다. 빛은 지도가 접힌 부분을 지나가며 종이의 표면을 더욱 더 실감나게 표현하며, 아름다운 여인을 어루만진다.

▲ 렘브란트, 〈작품 앞에 서 있는 화가〉, 1628년, 보스턴 미술관.
젊은 화가가 어린아이처럼 보일 만큼 커다란 작품 앞에 서 있다. 작품 자체에서 발광하듯이 눈부신 빛이 화가 쪽으로 비추고 있다. 언제나처럼, 렘브란트는 자신의 능력을 갈고 닦듯이, 공부하는 자세로 작업하였다.

◀ 헤리트 도우, 〈이젤 앞에 선 자화상〉, 1640년경, 개인 소장.
도우는 렘브란트의 첫 번째 문하생으로서 렘브란트의 작품에서 많은 영감을 얻었지만, 늘 청결함, 평범함, 검소함을 강조하는 작품 활동을 하였다. 게다가 이 작품에서는, 하나의 공식이 되어버린 '그림 속의 그림'의 형태를 벗어나 직접 작업 중인 이젤 속의 그림을 그려 넣었다. 그의 그림은 진실된 분위기를 지니고 있으나, 특별히 서정적인 느낌은 느낄 수 없다.

▼ 베르메르, 〈화가의 작업실〉, 1672년경, 빈, 미술사 박물관.
'회화의 우의' 또는 '화가와 모델'로도 알려진 이 작품은 베르메르 사후 몇 달 후, 그의 부인과 장모 사이의 법적 싸움을 불러일으킨다. 완벽한 아름다움과 조화는 결과적으로 장모와 아내 간에 분노를 일으키게 된다. 깨끗하고 따뜻한 분위기의 방 안에서 고전적인 복장을 한 젊은 여인은 모두를 숨 막히게 할 정도로 아름답고, 그녀의 행동으로 모든 시선이 집중된다.

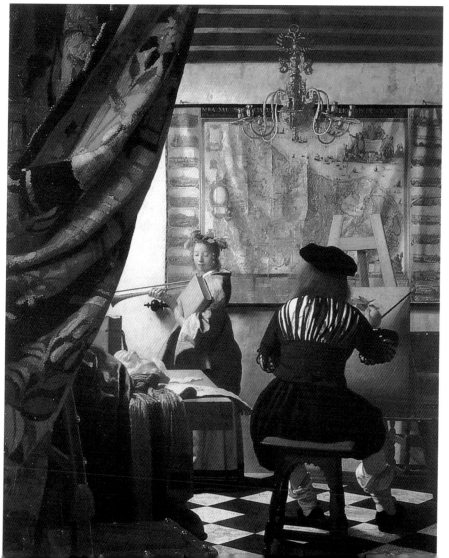

갑작스럽고 이른 죽음

1675년은 베르메르에게 있어 삶의 마지막 해였다. 크고 작은 개인적인 부채와 — 베르메르는 7월 20일 적지 않은 액수인 1,000길더를 대출 받기 위해 암스테르담까지 갔다 — 커지는 프랑스와의 전쟁에 관한 걱정 속에서도 베르메르는 작품 활동을 계속하며 대표작들을 남겼다. 그중 하나가 바로 앞장에서 말했듯이 베르메르가 사망한 후에 논쟁을 불러일으켰던 〈화가의 작업실〉이다. 베르메르의 사인은 정확히 밝혀지지 않았다. 그는 1675년 12월 13일 사망했으며, 델프트의 구교회 묘지에 묻혔다. 그의 사망 후 굶주린 열한 명의 자녀들(막내는 한 살도 채 되지 않았다)과 함께 미망인으로 남겨진 카타리나 볼네스는 남편보다 일 년을 더 산 뒤 사망했다. 베르메르가 세상을 떠난 후, 곧 상황은 지탱하기 어려운 사태로 치달았다. 카타리나는 남편이 죽은 지 한 달 반밖에 안 된 1676년 1월 27일에 벌써 빚(약 617플로린)을 갚기 위해, 남편의 유작 중 두 점을 제빵업자인 헨드리크 반 보이텐에게 팔아야만 했다. 또 2월 10일에는 단 500 플로린의 적자를 메우기 위해 화상 얀 쿨렌비르에게 26점의 그림을 팔았다. 결국 카타리나는 남편의 유작 중 단 한 점의 그림을 가지고 있게 되었다. 그 작품이 바로 〈화가의 작업실〉이다.

▲ 자크 칼로, 〈끔직한 우의(아이를 삼키는 죽음)〉, 동판화.
상상력이 풍부한 화가이자 프랑스 판화가인 칼로는 죽음이라는 주제를 우의적으로 표현하였는데, 이 그림은 17세기 전 유럽을 피로 물들인 채 계속되는 전쟁에 대해 공공연하게 비난의 표시였다.

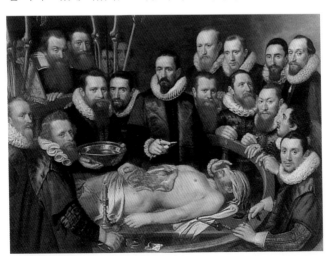

◀ 미히엘과 피테르 반 미레벨트, 〈빌렘 반 데르 메르 박사의 해부학 강의〉, 1617년, 델프트, 프린센호프 미술관.
렘브란트 또한 같은 주제로 작품을 남기기도 했던 이 소름 끼치는 그림은 우리의 화가(여기서는 베르메르를 뜻함―옮긴이)와 거의 비슷한 이름(베르메르의 원어식 발음은 페르 '미어 암―옮긴이)을 가진 의사에 의해 해부학 연구가 공개적으로 이루어지는 장면을 그린 것이다.

▶ 프란스 반 미리스,
〈비눗방울〉, 1663년, 헤
이그, 마우리츠호이스 미
술관.
이 작품은 골치우스의
작품의 주제를 그대로
재현한 그림이다. 아이가
병 속의 비눗물을 불어
방울을 만들고 있다. 한
편, 이 주제는 사랑의 위
험을 우의적으로 표현한
것이기도 하다. 이미 반
쯤 시들어버린 해바라기
와, 화면 하단에 음각으
로 새겨진 날짜 위를 기
어가는 달팽이는 모두
시간의 흐름을 명백하게
상징하는 우의이다.

▼ 헨드리크 골치우스,
〈누가 도망칠 수 있는
가?〉, 1594년, 동판화.
후기 르네상스 화풍의
영향을 받은 그림에 격
언을 곁들인 골치우스의
작품은 네덜란드에서 큰
인기를 끌었는데, 특히
공공 문화 단체들이 그
의 그림을 소장하고 싶
어 했다. 우아한 아기 천
사가 해골에 기댄 채 비
눗방울을 퍼뜨리고 있다.

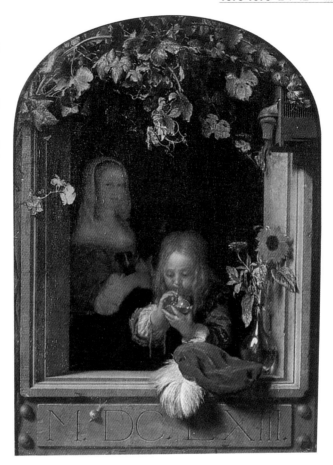

비눗방울

아이가 비눗방울을 불고 있는
바로크풍의 정교한 이 작품은
사실 인생의 짧음과 아름다움의
덧없음을 우의적으로 표현한 것
으로, 널리 알려진 작품 중 하나
이다. 그림 속의 햇빛은 곳곳을
선회하다가 자취를 감춘 듯 보
인다. 마흔네 살이라는 나이로
요절하여 적은 양의 작품 밖에
남기지 못한 베르메르의 인생이
야말로 공기 중에 흩어져 없어
지는 비눗방울만큼이나 덧없는

것이었다. 비눗방울은 무지갯빛
을 발하며 마술과도 같은 빛을
내는 빛의 장난이다. 베르메르의
죽음 이후 그의 '사라짐'은 미술
사에서 작은 수수께끼로 남았으
며, 1700년을 기점으로 델프트
도 쇠퇴의 기로를 걷기 시작했
다. 1996년 워싱턴과 헤이그에
서의 아름다운 전시회와 함께
최근 베르메르의 삶에 대한 로
맨틱한 가설은 절정을 이루고
있다.

〈믿음의 우의〉

이 작품은 1675년 작으로, 베르메르의 마지막 작품으로 추정되며 뉴욕의 메트로폴리탄 미술관에서 소장하고 있다. 이 작품의 구성요소들은 하나하나가 상징적인 의미를 지니고 있다고 해도 과언이 아니다. 심지어 기독교 교리의 상징물들의 경연장이라고 할 만큼, 베르메르는 직접적이고도 구체적으로 장면을 구성하였다.

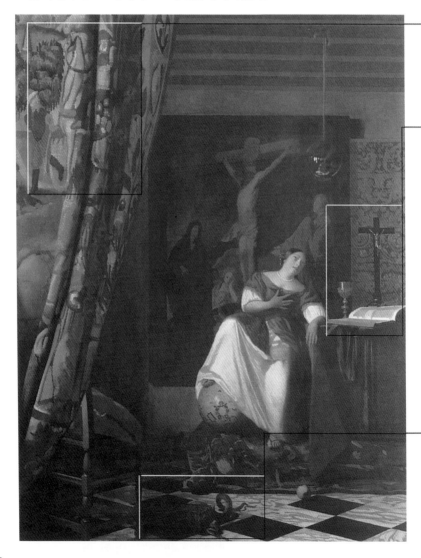

◀ 태피스트리로 짜인 커튼 같은 디테일 처리는 놀랍도록 사실적이다. 그림 전체를 기독교와 관련된 사물로 채운 이 작품은 델프트의 가톨릭 관련 단체로부터 주문을 받아 제작한 것으로 추정된다. 그러나 이 그림의 주인으로서 17세기 말경 정확한 기록에 남아 있는 사람은 암스테르담의 우체국장이자 신교도였던 헤르만 반 스월이다.

▲ 그림 속의 상징적인 사물들은 모두 우의의 교과서라고 할 수 있는 체사레 리파의 『이코놀로지아』에서 모티프를 따온 것으로 보인다. 그러나 베르메르는 색감, 행동, 사물의 표현에서 리파의 '진실'에 나온 내용을 재해석하여 뒤섞었다. 화면 하단의 바닥에 보이는 뱀은 돌로 짓이겨 죽음을 당했으며, 이는 그리스도의 죽음을 암시한다.

▲ 그림 속에서 금잔은 십자가 옆에 놓여 있다 (역시 리파의 '진실'에 나오는 대로 잔이 누군가의 손에 쥐어져 있지는 않다). 이는 매우 강한 종교적인 의미를 지니는데, 여기서 베르메르가 매우 신실한 가톨릭 교인이었음이 반영된다.

▶ **야코프 요르단스, 〈십자가에 매달린 예수〉**, 1620년경, 개인 소장. '그림 속의 그림'으로 등장한 이 그림은 베르메르의 작품 속에서 종종 등장했던 작품이다. 안트웨르펜의 야코프 요르단스의 이 흑백의 걸작은 베르메르가 잠시 소유했었다는 기록이 남아 있으며, 그의 사후에 다른 사람에게 팔렸다.

불행한 미망인

베르메르의 죽음 이후 베르메르가 (家)의 상황은 점차 악화 일로를 걷게 된다. 프랑스와의 전쟁이라는 외부적인 상황뿐만 아니라 가정 내부에서도 악재가 잇따랐다. 1676년 2월, 화가의 장모인 마리아 틴스는 사망한 사위의 빚을 갚아주지 않겠다고 선언했다. 결국 카타리나는 자신에게 남겨진 남편의 단 한 점의 유작인 〈화가의 작업실〉을 몰인정한 어머니에게 양도했다. 이 작품은 오늘날 빈에 있으며, 매혹적인 묘사와 장면 구성으로 유명한 베르메르의 후기작이다. 같은 해 4월, 카타리나는 두 번이나 암스테르담의 대법원에 출석했는데, 한 번은 현재의 고통스러운 경제적 상황을 증명하기 위함이었고, 한번은 어머니로부터 〈화가의 작업실〉을 되돌려 받기 위해서였다. 이 탄원은 받아들여졌다. 그러는 동안 가족의 유산 관리자이자 유언 집행인인 안토니 반 뢰웬후크는 베르메르 사후의 빚을 청산하기 위해 카타리나가 얀 쿨렌비르에게 넘겼던 26점의 그림을 되찾아 오기 위해 동분서주한 나날을 보냈다. 2월 5일, 베르메르의 유작들은 경매에 붙여졌지만, 마리아 틴스는 그림을 내놓지 않았다. 3월 15일, 뢰웬후크는 또 다시 법적 절차에 직면해야 했다. 베르메르의 마지막 남은 유작들까지 결국은 전부 경매에 붙여지고 말았다. 마리아 틴스는 1680년 12월 27일에 사망하였고, 카타리나가 1687년 12월 30일 뒤따랐다.

▲ 야코프 바케르, 〈암스테르담 고아원의 네 명의 관리자〉, 1634년, 암스테르담, 역사 박물관. 아무리 좋은 고아원이라고 해도, 고아원에서의 생활은 즐거울 리 없었다.

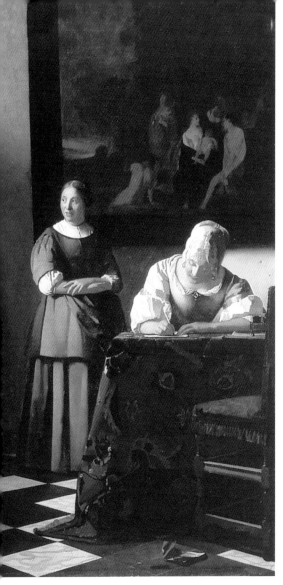

◀ 베르메르, 〈가계에 관한 편지를 쓰고 있는 여인〉, 1670년경, 더블린, 아일랜드 내셔널 갤러리. 베르메르의 또 하나의 대표작인 이 그림은 마치 자신이 죽고 난 후, 경제적 고통에 대한 도움을 간청하는 카타리나의 모습을 예견하고 그린 듯하다. 항문으로 들어오는 하얀 빛은 편지를 쓰고 있는 여인만을 부드럽게 비추고 있으며, 하녀의 시선은 빛이 들어오는 창문 쪽을 향해 있다. 창문의 세련된 문양이 눈길을 끈다.

▼ 암스테르담 고아원의 내부.
네덜란드의 역사, 특히 '황금시대'의 역사를 간직한 이 공간은 오늘날까지 17세기 풍의 내부가 손상되지 않은 채 남아 있다. 이 응접실 사진에서 볼 수 있는 천으로 덮인 가구나 황동으로 만들어진 전등은 베르메르의 그림 속에서도 자주 등장하는 물건들이다.

◀ 페르디난트 볼, 〈암스테르담 사회복지관의 관리자들〉, 1649년, 암스테르담, 국립 미술관.
검소한 복장의 주인공들은 화면 왼쪽에 서 있는, 고아인 것이 분명한 소년의 거처를 두고 논의하고 있다.

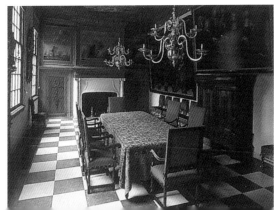

변화된 대중의 취향

18세기에 들어서면서 베르메르의 이름과 명예는 거의 잊혀지고 말았다. 델프트의 이 불가사의한 망각은 그러나 화가 개인에 대한 것일 뿐, 그의 작품에 대한 것은 아니었다. 18세기 미술사가들은 베르메르의 얼마 되지 않는 작품 하나하나에 가브리엘 메추, 피테르 데 호흐, 또는 프란스 반 미리스의 작품들보다 훨씬 더 많은 숨겨진 이야기들이 있을 것이라고 생각하였다. 그러나 이러한 그의 작품에 대한 관심에 비하면 베르메르의 개인적인 일생에 관해서는 이상하리만치 어떠한 연구도 없이 오랫동안 베일에 가려져 있었다. 이러한 현상은 미술사에서도 매우 드문 것이었으나, 베르메르의 경우에는 정도가 심한 수준이었다. 베르메르에 대한 이러한 정보 부족은 아마도 베르메르의 죽음 이후 네덜란드의 '좋은 시절이 가버리고' 네덜란드 미술계에서도 대중의 취향이 변하면서 새로운 주제들이 출현하기 시작했기 때문이었을 것이다.

▼ 소(小)얀 에켈스, 〈거울 앞에 앉아 있는 남자〉, 1784년, 암스테르담, 국립 미술관.
베르메르의 죽음 이후에도 이러한 친밀한 주제의 회화는 1세기 넘게 지속적으로 제작되었다.

▲ 네덜란드의 상징인 툴립이 시들기 시작했다. 18세기에 그려진 이 수채화는 역사와 문화의 변혁에 관한 상징물과도 같다.

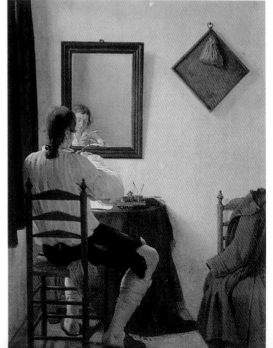

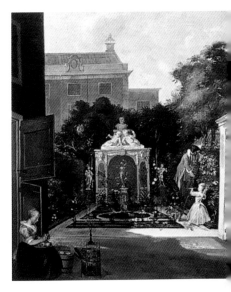

◀ 메인데르트 호베마,
〈미델하르니스의 풍경〉,
1689년, 런던, 내셔널 갤
러리.
17세기 네덜란드의 걸작
풍경화 중 하나이다. 화
면을 깊숙이 확장하는
원근법과 전통적인 표현
기법을 적절하게 조화시
킨 이 작품 속에는 지나
가는 시간에 대한 향수
가 감돈다.

▶ 코르넬리스 트로스트,
〈도시 저택의 정원〉, 암
스테르담, 국립 미술관.
모난 배경 분할과 '황금
시대'를 주제로 한 걸작
이다. 트로스트의 작품들
은 빠르게 변화하는 기
후가 잘 포착되어 있다.
간결하고 서정적인 17세
기의 화풍은 이제 '프랑
스풍의' 화려한 화풍으
로 대체되었다.

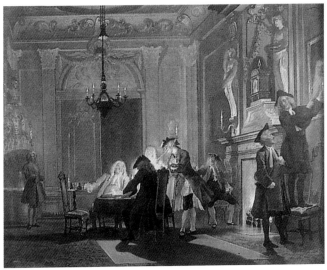

▲ 코르넬리스 트로스트,
〈담소를 나누는 친구들〉,
1740년, 헤이그, 마우리
츠호이스 미술관.
다섯 개의 작품으로 이루
어진 연작('NELRI' 라는
라틴어 제목의 연작) 중
하나로, 도덕적, 사회적인
풍자를 담고 있는 내용과
화풍까지 동시대의 영국
화가인 호가스와 매우 유
사하다.

명예와 영광

20세기에 베르메르에 대한 떠들썩한 재조명이 이루어졌다. 베르메르에 대한 환상이 뒤섞인 이러한 현상은 20세기 말, 인상파 화가들이 다시금 대중의 열화와 같은 관심을 불러일으키면서 동반되었다. 특히 J. P. 모건, 이자벨라 스튜어트 가드너 등의 미국의 유명한 미술품 수집가들은 어렵지 않게 베르메르의 작품을 손에 넣었고, 점차 경쟁적으로 베르메르의 그림을 사들이기 시작했다. 현재 미국의 주요 도시에 있는 미술관에서 베르메르의 작품을 보기란 드문 일이 아니다. 현재 뉴욕(프릭 컬렉션, 메트로폴리탄 미술관)과 워싱턴(내셔널 갤러리)에 있는 베르메르의 작품들은 대부분 주요작이다. 베르메르의 사후, 그의 작품세계에 대한 재조명과 연구에 앞장선 인물은 에티엔 조제프 테오필 토레(1807~1869)이다. 그는 정치적인 논쟁을 피하기 위해 가끔 독일식 이름인 빌렘 뵈르거라는 이름을 사용하기도 했다. 그는 베르메르의 작품 세계에 대한 깊이 있는 연구뿐 아니라 베르메르의 개인사적인 연대까지 조사하고 정리하는 등, 베르메르 관련 자료의 초석을 다졌다. 그는 1892년 열렸던 커다란 경매를 통해 베르메르의 작품을 대량 구입하기도 했다.

▼ 마르셀 프루스트를 통해 우리는 베르메르에 대한 서정적인 '발견'을 할 수 있다. 감성적인 필치로 네덜란드의 회화를 프랑스에 전한 프루스트는 1921년에 예술 입문서를 출간하기도 하였다. 이 거장 문필가는 섬세하면서도 날카로운 시간으로 사물을 보았으며, 자신의 지성을 쌓는 일을 결코 게을리 하지 않았다. 그러나 그에게 진정한 명성을 가져다준 것은 20세기 최고의 소설 중 하나로 꼽히는 그의 일생의 역작인 『잃어버린 시간을 찾아서』였다.

▲ 1892년 파리 미술품 경매 책자에 실린 토레 뵈르거(테오필 뷔르거 토레)의 사진이다. 그는 미술사학자이자 비평가였다.

◀ 20세기 초반의 화가들은 프루스트의 글에 적지 않은 영감을 얻었으며, 그 결과 피에르 보나르는 베르메르의 작품을 재조명하는 작품을 탄생시켰다. 고요한 분위기의 실내에서 편지를 쓰고 있는 젊은 여인이라는 주제는 베르메르의 작품에서 그 모티프를 가져온 것이다.

한 반 메헤렌의 눈속임

'위작'은 미술사에서 늘 반복되는 흥미롭고도 복잡한 화두이다. 자신의 작품보다도 유명 화가들의 위작으로 더욱 유명한 한 반 메헤렌이 그 대표적인 인물이다. 그가 그린 위작이 30년 동안이나 베르메르의 초기 작품이라고 버젓이 거래되기도 할 정도였다. 메헤렌은 17세기 당시에 사용되었던 재료를 구해 감쪽같이 모두를 속였다. 그의 이러한 위작행위는 우습게도 나치 전범 재판에서 폭로되었다.

◀ 한 반 메헤렌, 〈엠마오의 저녁식사〉, 1937년, 로테르담, 보이만스 반 뵈닝거 미술관.
1938년, 로테르담의 미술관에서 100,000플로린에 사들인 이 그림에 대해 미술사학자인 아브라함 브레디위스와 미술 비평가 디르크 하네마가 의문을 제시했고, 조사에 착수한 결과, '베르메르의 초기 화풍을 흉내 낸' 한 반 메헤렌의 1937년 작품이라는 것이 밝혀졌다.

▲ 루브르 박물관에 있는 베르메르의 〈레이스를 짜는 여인〉은 오늘날에도 여전히 대중들로부터 큰 사랑을 받고 있다. 보나르에 의해 드라마틱한 오마주 작품이 제작되기도 했다.

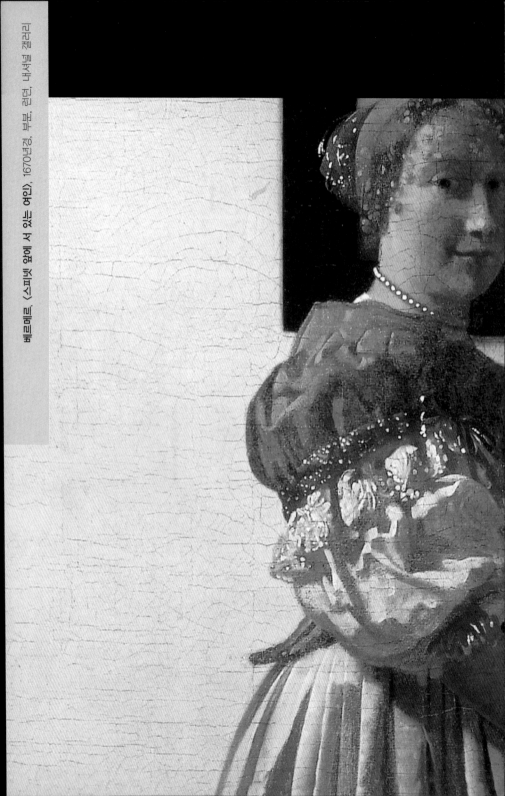

▶ 헤이그, 마우리츠호이스 미술관.

소장처 색인

베르메르의 작품들을 실제로 만나볼 수 있는 장소들의 목록이다.

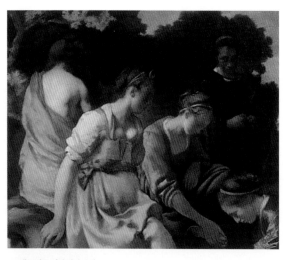

▲ 베르메르, 〈다이아나와 님프들〉, 1655년경, 부분, 헤이그, 마우리츠호이스 미술관.

▲ 빈, 미술사 박물관.

▼ 뉴욕, 메트로폴리탄 미술관, 정문.

▲ 런던, 내셔널 갤러리.

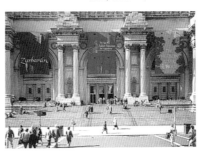

인명 색인

베르메르, 혹은 그의 작품과 관련이 있었던 미술가, 지식인, 사업가들의 목록으로, 그와 동시대에 활동했던 화가들도 포함되어 있다.

네체르, 카스파르(Caspar Netscher, 하이델베르크, 1639년 혹은 프라하, 1635년 – 헤이그, 1684년): 네덜란드의 화가. 테르보르흐의 공방에서 견습하였으며, 유럽의 유명한 초상화가로 성장하였다. 그의 작품은 우아하기로 유명했다. 113

퀠리누스, 에라스무스(Erasmus Quellinus, 안트웨르펜, 1607년 – 1678년): 네덜란드의 화가. 루벤스의 사후, 안트웨르펜의 공식 화가였다. 신화와 종교적인 주제의 작품은 물론, 전쟁에 관한 주제에 있어서도 뛰어난 표현력을 보였다. 특히 그의 작품 속의 인물과 정물, 꽃의 묘사는 최고에 속한다는 평을 받았다. 21

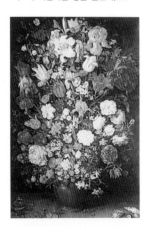

◀ '벨벳' 얀 브뢰헬, 〈화병에 담긴 꽃〉, 밀라노, 피나코테카 암브로시아.

도우, 헤리트(Gerrit Dou, 레이덴, 1613년 – 1675년): 네덜란드의 화가. 섬세함과 정교함이 두드러지는 작은 그림으로 유명하다. 74, 106, 120

라이레세, 헤라르트 데(Gérard de Lairesse, 리에주, 1640년 – 암스테르담, 1711년): 네덜란드의 화가. 렘브란트의 제자였으며, 고향인 리에주의 예술적인 환경에서 자라 1660년경부터 프랑스와 로마의 고전주의에 영향을 받았다. 플랑드르의 바로크 화풍과 루벤스, 그리고 그의 스승이었던 렘브란트에게도 큰 영향을 받았다. 51, 118

레이스테르, 유디트(Judith Leyster, 하를렘, 1609년 – 1660년): 네덜란드의 여류화가. 프란스 할스의 제자였으며, 화가 얀 민세 몰레나르의 부인이다. 음악에 관련된 그림을 주로 그렸다. 80, 85

렘브란트, 하르멘스존 반 레인 (Harmensz. van Rijn Rembrandt, 1660년 – 1669년): 네덜란드의 화가. 비범한 재능을 지닌 미술가로서, 미술사 전체에 한 획을 그었다고 할 수 있을 만큼 그 영향력이 컸던 인물이다. 자유로운 화풍으로 당대, 후대의 수많은 화가들에게 본보기가 되었으며, 특히 인물화로 유명했으며, 자화상도 여러 점 남겼다. 13, 16, 23, 24, 34–35, 40, 42, 43, 48, 49, 50, 55, 56, 61, 70, 71, 80, 91, 92, 93, 114, 119, 120

로이스달, 야코프 반(Jacob van Ruysdael, 레이덴, 1628/29년 – 암스테르담, 1682년): 네덜란드의 화가. 자연주의에 입각한 감성적인 필치의 풍경화로 유명하였다. 비교적 긴 작품 활동 기간 동안 꾸준히 훌륭한 작품들을 제작하였다. 57

루벤스, 페테르 파울(Peter Paul Rubens, 지겐, 1577년 – 안트웨르펜, 1640년): 플랑드르 화가. 17세기 전 유럽을 통틀어 가장 뛰어난 화가 중 한 명이었다. 바로크풍의 서정적인 화풍을 가졌으며, 풍부한 상징적 의미를 적절하게 활용하였다. 특히 빛의 묘사에 뛰어나 영혼을 울리는 감성적인 작품들을 남겼다. 19, 21, 26

루카스 반 레이덴(Lucas van Leiden, 레이덴, 1489년 혹은 1494년 – 1533년): 호이헨스존 루카스 (Huyghensz. Lucas)라고도 불림. 네덜란드의 화가이자 조각가. 동이나 나무로 작업한 조각상으로 유명했으

◀ 헤리트 도우, 〈젊은 어머니〉, 헤이그, 마우리츠호이스 미술관.

◀ 프란스 할스 〈제스퍼 쉐데의 초상〉, 프라하, 국립 박물관.

며, 16세기 미술계에 큰 영향을 끼친, 성공한 미술가였다. 근대적인 회화를 구현하는 선구자적인 미술가 중 한 명이었다. 17

뢰웬후크, 안토니 반(Antonie van Leeuwenhoek, **델프트, 1632년 – 1723년):** 현미경 발명가이자 생물학자. 자연적 현상의 관찰과 탐구에 관심이 많은 학자였으며, 약 500가지의 가설을 연구하여 밝혀내었는데 본인 스스로 개발한 정밀 관찰 기구를 사용하였다. 104, 105

마스, 니콜라스(Licolaes Maes, **도르드레흐트, 1634년 – 암스테르담, 1693년):** 네덜란드의 화가. 렘브란트의 화풍을 정통으로 계승한다는 자부심을 가진 인물로서, 역시 렘브란트의 제자였다. 그러나 루벤스와 반 데이크의 작품들로부터 영감을 얻기도 했으며, 초상화가로도 성공을 거두었다. 12, 90

마우리츠 반 나사우 지겐, 얀(Jan Maurits van Nassau-Siegen, **딜렌부르크 1604–베르흐 엔 달, 헬트리아 1679):** 네덜란드의 군인이자 행정관. 왕족의 한 명으로, 서구의 제국주의 정책에 따라 인도와 브라질에서 파견근무를 하기도 했다. 돌아와서 왕실을 위해 일하였다. 헤이그의 마우리츠호이스를 설계한 인물이기도 하다. 110, 111

만, 코르넬리스 데(Cornelis de Man, **델프트, 1621년 – 1706년):** 네덜란드의 화가. 그의 화풍은 피테르 데 호흐, 베르메르와 유사한 흐름을 지니고 있으며, 초상화, 교회 정경, 실내의 모습을 주로 그렸다. 100

메추, 가브리엘(Gabriel Metsu, **레이덴, 1629년 – 암스테르담, 1667년):** 네덜란드의 화가. 그의 작품들은 다양한 주제와 기법이 혼재한다. 웅장한 작품부터 소박한 모습의 작품에 이르기까지 화가로서 끊임없이 새로운 방식을 학습하는 태도를 지닌 화가였으며, 서정적인 정물화로도 유명했다. 그의 걸작 중 일부분은 베르메르와 테르보르흐의 화풍과 닮아 있다. 31, 43, 128

메헤렌, 한 안토니우스 반(Han Antonius van Meegeren, **데벤테르, 1889년 – 1947년):** 네덜란드의 화가. '베르메르'의 위작을 그리기도 했다. 자신이 그린 〈엠마오의 저녁식사〉를 베르메르의 작품이라고 속였는데, 제

2차 세계대전 이후 발각되었다. 이 그림뿐 아니라 베르메르의 작품 중 몇 가지가 그의 위작이라고 밝혀졌다. 131

몰레나르, 얀 민세(Jan Miense Molenaer, **하를렘, 1610년경 – 1668년):** 네덜란드의 화가. 소형의 작품을 많이 그렸는데, 가정 내부의 모습과 가족의 집단 초상화를 주로 그렸다. 프란스 할스와 렘브란트에게 큰 영향을 받았다. 103

대(大)미리스, 프란스 반(Frans van Mieris the Elder, **레이덴, 1635년 – 1681년):** 네덜란드의 화가. 그의 스승이었던 도우의 영향을 받았으며, 초상화와 일상적인 풍경을 주로 그렸다. 조화로운 색감 처리로 유명했다. 68, 70, 86, 123 128

바뷔렌, 디르크 반(Dirck van Baburen, **위트레흐트, 1695년경 – 1624년):** 네덜란드의 화가. 북부 네덜란드의 카라바조 화파의 거장 중 한명으로, 로마에 체류할 당시 카라바조를 알게 되어 카라바조의 표현 기법, 빛을 자유자재로 다루는 능력과 인물묘사를 학습하였으며 자신의 화풍을 정립하였다. 로마에 있을 당시에는 종교를 주제로 한 그림을 많이 그렸으며, 음악에 관련한 작품도 다수 남겼다. 62

바케르, 야코프 아드리엔스존(Jacob Adriensz. Backer, **하를링겐, 1608**

◀ 헤리트 반 혼토르스트 〈세네카의 죽음〉, 위트레흐트, 중앙 미술관.

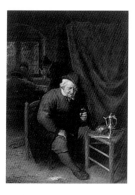

▶ 아드리안 반 오스타데, 〈선술집의 농부〉, 마드리드, 티센 보르미네사 미술관.

일상적인 주제를 유쾌한 필치로 표현하였으며, 한편으로는 도덕성을 강조하는 작품들을 다수 남겼다. 10, 21, 22, 39, 41, 51, 68, 69, 72-73, 81, 86, 91, 107, 115

얀존, 레이니르(Reynier Jansz., 1591년경 - 델프트, 1652년): 베르메르의 아버지. 플랑드르 출신이며, 1597년에 델프트로 이사하여 여관 겸 화상을 운영하였다. 16

오스타데, 아드리안 반(Adriaen van Ostade, 하를렘, 1610년 - 1684년): 네덜란드의 화가. 농장을 주제로 한 작품을 다수 남겼으며, 소형의 작품이 많다. 태어나서 죽을 때 까지 하를렘에서 활동하였으며, 동시대 작가들에게 귀감이 되었다. 13

요르단스, 야코프(Jacob Jordaens, 안트웨르펜, 1593년 - 1678년): 플랑드르 화가. 그의 작품 속에 나타나는 조화로운 구조는 로마의 고전주의와 미켈란젤로, 카라바조, 16세기 후반 회화에서 영향을 받았다. 빛나는 색채와 따뜻한 색감의 빛을 이용하여 성서와 신화 속 장면을 주로 그렸으며, 부르주아 계층에게 큰 인기를 끌었다. 110, 125

위테, 에마뉘엘 데(Emanuel de Witte, 알크마르, 1615년 혹은 1617년 - 암스테르담, 1691년 혹은 1692년): 네덜란드의 화가. 건축물과 종교에 관련된 주제에 뛰어난 미술가였다. 그의 작품 속 주인공으로 등장하는

교회는 가톨릭이건 신교회건 환상적인 미술품으로 재탄생하게 되었으며, 작품 전체를 장악하는 주인공으로 표현되었다. 12

칼프, 빌렘(Willem Kalf, 로테르담, 1619년 - 암스테르담, 1693년): 네덜란드의 화가. 암스테르담에서 정물화의 선구자로 여겨진다. 온화하고 밝은 색감으로 애수가 깃든 분위기의 정물화를 주로 그렸다. 54, 82

코데, 피테르 야코프브스존(Pieter Jacobsz. Codde, 암스테르담, 1599년 혹은 1600년 - 1678년): 네덜란드의 화가. 프란스 할스의 문하생이었으며, 암스테르담에서 활동하였다. 일상적인 실내 풍경과 초상화를 주로 그렸다. 60

소(小)테니르스, 다비트(David Teniers the Younger, 안트웨르펜, 1610년 - 브뤼셀, 1690년): 네덜란드의 화가. 다비트의 아들이자 제자였으며, 그의 아버지와 마찬가지로 큰 명성을 얻었다. 초상화, 풍경화, 역사를 주제로 한 그림 등 다양한 분야에 재주를 가졌으며 뛰어난 표현력을 바탕으로 다수의 걸작을 남겼다. 10, 18, 19

주제에 관심이 많았다. 부드럽고 깔끔한 화풍을 지녔으며 사물을 객관적으로 바라보는 통찰력을 지닌 화가였다. 12, 40, 56

슈토스코프, 세바스티안(Sebastian Stosskopff, 슈트라스부르크, 1597년 - 아이드슈테인, 1657년): 독일의 화가. 플랑드르와 네덜란드의 화풍에 영향을 받았으며, 이후, 카라바조의 작품에 영감을 받아 이탈리아 회화에도 심취하였다. 정물화에 특히 능하였다. 87

스웨르츠, 미히엘(Michiel Sweerts, 브뤼셀, 1624년 - 고아, 1664년): 플랑드르 화가. 17세기 중반 로마에 머물렀으며 이탈리아 회화의 영향을 크게 받았다. 브뤼셀로 돌아온 후에는 카라바조풍의 화법을 바탕으로 서정적인 필치를 가미한 애수 어린 분위기의 작품을 다수 남겼다. 30, 42

스텐, 얀(Jan Steen, 레이덴, 1626년 - 1679년): 네덜란드의 화가. 일반적인 서민들의 모습이나 풍속에 관한

▶ 미히엘 스웨르츠, 〈로마의 레슬러, 카를스루에〉, 암스테르담, 국립 미술관.

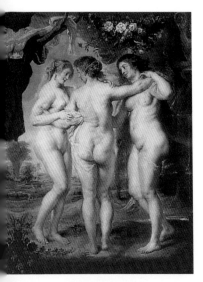

▲ 페테르 파울 루벤스, 〈삼미신〉, 마드리드, 프라도 미술관.

중 대부분은 17세기 네덜란드 부르주아 계급의 도시였던 하를렘에서 이루어졌다. 그의 작품 중 대부분은 인물화 또는 동물이나 정물을 그린 것인데, 주변에서 볼 수 있는 친숙한 대상을 유쾌하고 따뜻한 시선으로 묘사하였다. 특히 그의 인물화 속 주인공들은 금방이라도 살아서 움직일 듯이 생동감이 넘치고, 표정과 자세 또한 매우 자연스럽다는 것이 특징적이다. 12, 22, 24, 48, 54, 60, 72

헤이덴, 얀 반 데르(Jan van der Heyden, **고린헴,** 1637년 – **암스테르담,** 1712년): 네덜란드의 화가. 도시 풍경화의 거장이었으며 특히 정갈한 필치로 그린 암스테르담의 풍경화들로 유명하다. 또한, 정교하고 사실적인 정물화에도 능하였다. 56, 105

헬스트, 바르톨로메우스 반 데르 (Bartholomeus van der Helst, **하를렘,** 1613년 – **암스테르담,** 1670년): 네덜란드의 화가이며, 인물화로 유명했다. '스휘테르'나 '레헨텐스튀켄' 같은 화가 모임의 수장으로서, 동료

화가들과의 협업에도 참가하였다.

호레만스 1세, 얀 요세프(Jan Josef Horemans Ⅰ, **안트웨르펜,** 1682년 – 1759년): '대(大)' 혹은 '어둠의' 호레만스라고 불린다. 플랑드르 화가. 그의 수많은 걸작들은 18세기 플랑드르 화풍에 큰 영향을 미쳤다. 31

호흐, 피테르 데(Pieter de Hooch, **로테르담,** 1629년 – 1684년 이후): 네덜란드의 화가. 가정 내에서의 삶의 모습을 서정적인 필치로 표현하였으며, 인물과 사물의 묘사에 특히 뛰어났다. 베르메르 이후 네덜란드 회화를 이끈 화가 중의 한 명이라고 평가받고 있다. 10, 41, 60, 68, 74-75, 86, 109, 113, 128

호이헨스, 콘스탄테인(Constantijn Huygens, **헤이그,** 1596년 – 1687

년): 네덜란드의 외교관. 오라녜 공의 비서관이었으며, 예술과 과학에 깊은 조예가 있었던 후원자 중의 한 명이다. 92-93, 111

호이헨스, 크리스티안(Christian Huygens, **헤이그,** 1629년 – 1695년): 네덜란드의 물리학자, 수학자이자 천문학자. 콘스탄테인의 아들이며, 광학 연구의 선구자이다. 92, 111

혼토르스트, 헤리트 반(Gerrit van Honthorst, **위트레흐트,** 1590년 – 1656년): 네덜란드의 화가. 로마에서의 장기 체류 후, 네덜란드에 새로운 화풍을 소개하는 네덜란드의 대표적인 화가가 되었다. 카라바조풍의 필치를 구현하였으며, 자유자재로 빛을 다루는 능력 덕분에 '밤의 게라르도'라는 별명으로 불리기도 했다. 16, 111

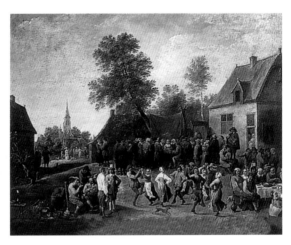

▲ 소(小)다비트 테니르스, 〈농부들의 무도회〉, 마드리드, 프라도 미술관.

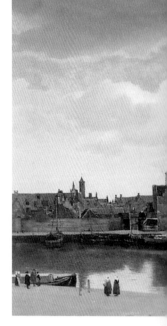

▶ 베르메르, 〈델프트 전경〉, 1660~1661년, 헤이그, 마우리츠호이스 미술관.

연대기

1632
델프트에서 레이니르 얀스존의 둘째 아들 베르메르 출생. 레이니르는 여관을 운영하는 동시에 전문적인 미술품 상인이기도 했으며, 이는 델프트 화가 조합의 기록에도 나타난다.

1652
베르메르의 아버지 사망으로 인해 베르메르가 가장으로서 사회적 활동을 시작한다.

1653
장모인 마리아 틴스의 극심한 반대에도 불구하고, 가톨릭 교도인 카타리나 볼네스와 결혼한다. 레오나르트 브라메르가 증인을 되었다. 이 시기는 베르메르의 작품 시기 중 초기에 해당하며, 주로 신화와 종교에 관련된 작품을 제작하였다.

1654
델프트의 경제가 폭발적으로 성장하기 시작했으며, 젊은 베르메르의 회화관 성립에 큰 영향을 끼쳤던 동료 화가인 카렐 파브리티우스가 사망하였다. 베르메르는 종교와 신화를 주제로 한 작품들을 그렸다.

1656
〈여자 뚜쟁이〉가 완성되었다. 정확한 날짜를 알 수 는 없지만, 베르메르의 작품으로 밝혀진 40여 점의 작품

중, 제작연도가 적힌 첫 작품이다.

1662-1663
화가 조합의 중요 직책을 맡게 되나, 여관 경영과 화상으로서의 일을 계속한다.

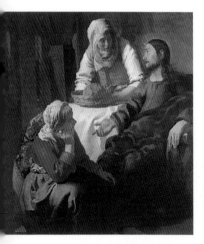

▲ 베르메르, 〈마리아와 마르타의 집에 있는 그리스도〉, 1655년, 에든버러, 스코틀랜드 내셔널 갤러리.

▶ 베르메르, 〈포도주 잔을 든 여인〉, 1659~1660년, 브라운슈바이크, 헤르초그 안톤 울리히 미술관.

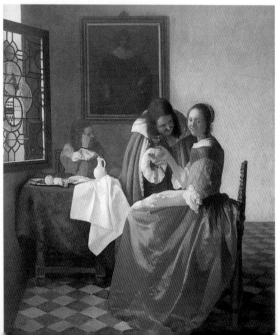

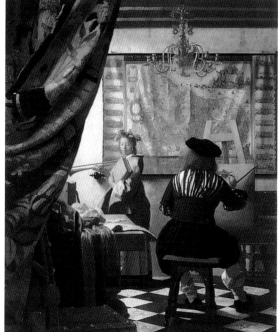

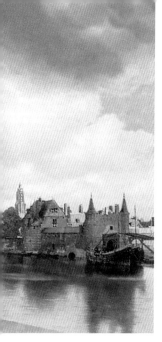

1664
델프트 시민군에 참가하다.

1668
베르메르에 의해 작품 제작일자가 적힌 두 번째(동시에 마지막) 작품인 〈천문학자〉가 완성되었다.

1672
헤이그의 오라네 공의 궁정으로부터 이탈리아 회화의 감정을 위해 부름을 받다.

1675
열한 명의 자녀와 상당한 액수의 빚을 남긴 채, 마흔네 살의 나이로 갑작스러운 죽음을 맞다. 안토니 반 뢰벤후크가 유언집행인을 맡다. 남편의 사망 후 일 년째에 미망인은 남편의 마지막 작품을 빚 청산을 위해 처분한다.

▶ 베르메르, 〈진주 목걸이를 한 여인〉, 1665년, 베를린, 국립 미술관, 회화 전시실.

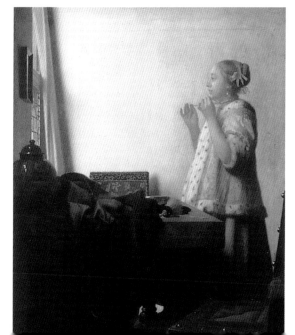

Vermeer
Text by Stefano Zuffi

The Korean edition is published by arrangement with Mondadori Printing S.p.A.,
Verona on behalf of Mondadori Electa S.p.A.,
through Tuttle Mori Agency, Inc., Tokyo

Korean Translation Copyright ⓒ 2009 by Maroniebooks

ArtBook

베르메르
온화한 빛의 화가

초판 1쇄 인쇄일 2009년 11월 18일
초판 1쇄 발행일 2009년 11월 23일

지은이 | 스테파노 추피
옮긴이 | 박나래
펴낸이 | 이상만
펴낸곳 | 마로니에북스

등 록 | 2003년 4월 14일 제 2003-71호
주 소 | (110-809) 서울시 종로구 동숭동 1-81
전 화 | 02-741-9191(대)
편집부 | 02-744-9191
팩 스 | 02-3673-0260
홈페이지 | www.maroniebooks.com

ISBN 978-89-6053-148-2
ISBN 978-89-6053-130-7(set)